美物之道

營銷學視角中的藝術設計研究

盧 虎◎著

此書雅俗共賞，開啟設計師和工商管理者的新視界！

謹將此書獻給尊敬的導師凌繼堯教授

「985」工程「科技倫理與藝術」哲學社會科學
創新基地專案

中國教育部人文研究課題「當代中國景觀設計藝術
批評」（6813094001）階段性研究成果

目次

緒 言

學科的高度細分化和學科間的交叉融合，成為當代科學發展的重要趨勢，藝術學的發展也不例外。當代藝術學除了研究基本理論和各具體門類的藝術外，藝術學與其他學科的交叉融和也成為研究的方向。實用性很強的藝術設計學涉及到很多學科，現已成為藝術學研究的重點之一。作為一種主要的審美活動，藝術在人們的精神生活中佔有相當重要的地位，但從人的生存時間和空間來看，藝術只占很少一部分，人的大部分時間和空間是在工作與生活中度過的，工作與日常生活的審美化對於人而言更具迫切性和重要性，從這個意義上說，藝術設計學成為藝術學的研究重點具有強烈的現實意義。藝術設計學本身就與許多學科的發展密切相關，在當代中國強調經濟發展的語境下，其與市場營銷學的融合無疑更具理論和現實意義。

藝術設計一詞目前有多種提法，如設計、設計藝術、審美設計、工業設計、迪紮因等，其中較常見的是設計和工業設計，設計由英語 Design 翻譯而來，「設計」一詞《現代漢語詞典》定義為「在正式做某項工作之前，根據一定的目的要求，預先制定方法、圖樣等」。[1]顯然，此定義過於寬泛，幾乎涉及人類社會所有行為的所有方面；而工業設計又

[1]　中國社會科學院語言研究所詞典編輯室 .現代漢語詞典[Z].北京：商務印書館，1999.1115

局限於工業領域，將農業、服務業排除在外。本書將藝術設計定義為「現代生產中把產品的功能、使用時的舒適和外觀的美有機地、和諧地結合起來的設計」。[2]藝術設計的萌芽可上溯至人類的石器時代，歷經奴隸社會、封建社會，到了近代，從德國包豪斯開始有了飛速的發展。在當代，藝術設計的各種流派紛呈，影響著人類生產生活的方方面面，成為一個企業、一個國家獲得競爭優勢的源泉之一。

營銷的定義有很多種，近代以來人類社會對營銷的認識經歷了一個發展過程：生產觀念，產品觀念，推銷觀念，營銷觀念，顧客觀念和社會營銷觀念。市場營銷學權威菲利普・科特勒（Philip Kotler）將營銷定義為：「營銷是通過創造和交換產品及價值，從而使個人或群體滿足欲望和需要的社會和管理過程。」[3]這個定義指出了營銷不一定以贏利為目的，一些個人或非贏利組織也需要通過營銷來達到目的，但在更多的情況下還是指企業為贏利而進行的一系列管理活動。營銷要「交換產品及價值」，其前提是「創造產品和價值」，這有兩種途徑可以選擇：科技進步和藝術設計。關於科技進步與經濟發展、市場營銷的關係有很多著作論及，而關於藝術設計與經濟發展、市場營銷的關係卻有待於深入研究。市場營銷的萌芽是遠古時期的物物交換，從中國古代藝術設計與海外貿易發展的關係中就可以看出藝術設計在市場營銷中的重要作用。古代中國長期處於自給自足的自然

[2] 凌繼堯，徐恒醇.藝術設計學[M].上海人民出版社，2000.6
[3] Philip Kotler，Gary Armstrong.市場營銷原理[M]. 趙平， 王霞， 譯.
 北京：清華大學出版社，2003.4

經濟狀態，一直都是出口多於進口，在出口的貨物中，絲綢、瓷器和茶葉在不同時期佔據主導地位。在鴉片進入中國之前，中國的對外貿易處於絕對出超的地位，西方國家能夠吸引中國消費者的商品遠遠不能抵消中國對外出口商品的價值，大量白銀流入中國，充盈著中國的國庫。有清一代，中國一個國家的貿易額就佔據世界貿易的三分之一強。[4]古代中國的藝術設計有著令我們驕傲的輝煌成就，秦朝的能工巧匠們設計生產的精美絲綢到了羅馬曾價等黃金，由此開闢了陸上和海上的「絲綢之路」。從唐代開始大規模生產的瓷器沿著絲綢之路傳播到世界各地。絲綢和瓷器，可謂是技術與藝術的完美結合，隨著貿易的發展，大大增強了中國的實力，給中國帶來了千年的強盛。

　　藝術設計與營銷的結合在中國近代開始成為一種普遍的行為。清代廣州十三行出口絲綢的紋樣除了有傳統的中式圖案外，還會根據外國客商的要求而進行加工。1760年以後，我們可以從一些外銷的絲綢上看到歐洲貴族家庭紋章的刺繡外，還有手繪的圖案，有些外銷畫就是畫在絲綢上的。19世紀，按照來自國外的圖案織造絲綢的做法越來越普遍（類似今天的來樣訂貨模式）。此外，景德鎮瓷器在明中期以後獨占了全國的主要市場，而且大量出口。外銷瓷都是按照國外指定的器形、圖案、裝飾及釉彩進行製作的。這些可以看作是根據市場需求而進行的藝術設計。

[4]　丁長清.中國經濟關係史綱要[M].北京：科學出版社，2003，15

　　然而，近現代以來，中國的藝術設計停滯不前，一直到現在，很多方面都躺在祖先的功勞簿上，同樣是瓷器，景德鎮是中國的瓷都，但現在各地都在追趕。目前中國瓷器在世界排名第六、七位上徘徊，世界各地大飯店根本不用中國瓷器，很多器物只能在國外地攤上賣：無論是工藝、原料都落後了。現在國外用動物骨頭做原料，配上瓷土，既白又輕，圖案新穎，細膩精美，好的一隻盆子值我們一桌青花瓷的錢。[5]事實證明，無視市場的需求，關起門來搞設計是沒有出路的。

　　西方發達國家工業的崛起離不開三條途徑的結合：靠科技進步，增加產品中的技術含量；靠藝術設計，增加產品的魅力價值；靠營銷組合，提高市場實現價格。其中，藝術設計在西方國家一直被譽為現代工業文明的靈魂及工業發展的重要競爭力。藝術設計提供美學和科學的結合，它強調實用、認知和審美的統一。這並不僅限於時裝、化妝品等與美學直接相關的產品，也不是僅為高端消費者設計的時髦奢侈品。任何企業，無論屬於什麼行業，面對哪一群目標顧客，是盈利組織還是非盈利組織，都可以利用藝術設計來獲益。

　　然而在現實中，許多中國企業對藝術設計可能為企業所帶來的巨大價值，只有一些初步的認識。近幾年來，國內大多數企業熱衷於「降價」這種低層次的競爭。跌破成本界限的價格競爭，使那些降價的始作俑者已沒有能力積聚資金用於新產品的開發。中國商品在國際市場上幾乎成為廉價貨、

5　　汪慶正.中國陶瓷史[M].北京：中國文物出版社，1996

低檔貨的代名詞。入世以來中國商品屢遭國外反傾銷調查。其實，從市場營銷學的角度看，低價只是競爭的方法之一，高明的方法是瞭解顧客的需求，通過藝術設計提高產品的價值，以高價贏得市場。因此，根據市場需求，依靠藝術設計使中國商品提升檔次、開拓銷路、獲取高額利潤，成為一個重要的現實選擇。

當代市場的競爭不僅是創新產品和優質服務的有形較量，更是營銷戰略和形象傳播的無形抗衡。如果說，科技被視作第一次競爭，而產品的藝術設計則是第二次競爭，以現代企業家的戰略眼光，把設計創意與民族文化內涵、企業形象戰略體系等完美結合，並貫穿在生產和市場策劃營銷的全過程，才能樹立自己擁有個性的品牌形象，才能具備持久的國內和國際市場的競爭力。畢竟，市場是產品的市場，產品是市場的產品。

因此，藝術設計應將目光投向市場，閉門造車搞藝術設計只能使自身陷入困境，與市場營銷戰略的結合將使二者相得益彰。藝術設計的眾多流派如人性化設計、綠色設計、高科技設計等，在更多情況下，只有在人們願意、並且能夠接受的條件下才有現實意義。現代藝術設計肩負著雙重使命：提高經濟效益、提升大眾的審美水準。在經濟全球化及中國入世的時代大背景下，如何與市場營銷的結合是藝術設計面臨的現實課題。

一直以來，不少藝術設計學的論著都有市場和市場營銷的章節，如《藝術設計學》第九章就是〈藝術設計與市場開

發〉，[6]《設計學概論》也談到了設計的經濟性質。[7]而市場營銷學的論著中在提及產品戰略時都談到了藝術設計，《營銷前源》一書中專門有一章論述藝術設計。由此可見二者不可分割的關係。尹定邦、陳汗青、邵宏等合著的《設計營銷管理》是中國第一部設計管理方面的著作，初步探討了如何對設計活動進行有效的管理。[8]美國貝恩特·施密特等的《視覺與感受——營銷美學》一書通過大量的案例研究企業如何依靠形象和識別獲得競爭優勢，為管理人員提供了借鑒。[9]

國際著名雜誌《設計管理評論》（The Design Management Review，網址 http：//www.dmi.org ）主要提供一些文章和案例研究，探討如何對作為一個組織基本資源的設計——產品、傳達、環境等進行有效的管理，使組織走向長期的成功。由於這是一個收費的網站，一般只能看到文章題目，只有少數不重要的文章可以看到摘要。該雜誌對國內設計管理的研究有著重要意義，可惜筆者並未看到國內有關研究引用該雜誌的研究成果。

本書的重點是從市場營銷學的視角研究藝術設計，主要偏重藝術設計的方法研究。藝術設計的流派、方法不少，但大多數是從人機工程學的角度或偏於藝術的方法，從營銷學的角度研究藝術設計就要尋找兩個集合之間的交集。營銷學

[6]　淩繼堯，徐恒醇.藝術設計學[M].上海人民出版社，2000

[7]　尹定邦.設計學概論[M].長沙：湖南科學技術出版社，2002

[8]　尹定邦，陳汗青，邵宏.設計營銷管理[M]. 長沙：湖南科學技術出版社，2003

[9]　貝恩特·施密特.視覺與感受——營銷美學[M]. 張國華 譯,上海交通大學出版社，2001

需要「創造產品和價值」，這包含了藝術設計的因素，藝術設計亦需要以交換為目的進行創造。營銷學的理論有較完備的體系，它包括：戰略計劃的制定與實施；瞭解市場、市場需求與環境；分析消費者市場和購買者行為；分析企業市場和購買者行為；應對競爭；確定細分市場和選擇目標市場；生命周期不同階段的產品開發；設立產品和品牌戰略；服務的設計與管理；設計價格戰略和方案；管理營銷渠道；零售、批發和物流的管理；營銷傳播的整合；銷售隊伍的管理。本書從營銷學中選取了與藝術設計有關的若干理論，從這些理論出發探討藝術設計的方法。營銷學中有關定價、品牌、零售、批發、銷售隊伍等理論基本上與藝術設計無關，這些屬於「交換產品和價值」的範圍，故未論及。

　　已有的研究是從管理者的角度探討如何對藝術設計進行有效的管理，而本書的目的是為進行藝術設計的人提供方法上的借鑒，因為從事藝術設計的人不僅僅是設計師，還可能是管理人員和生產人員，但以設計師為主。希望本書的方法研究能夠為設計師的設計實踐開拓思路，使設計師在設計時能做到有的放矢，也為管理人員和生產人員予以啟發，因為設計幾乎存在於人類的一切實踐活動中。

　　本書的研究方法包括：歸納與演繹相結合；理論與實證相結合；系統分析法等。首先，對現有的藝術設計案例進行歸納，在營銷學的框架內將這些藝術設計案例理出一條線，同時，從營銷學與藝術設計相結合的角度出發進行演繹，提出新的假設。其次，用新的理論觀照藝術設計的案例，給藝術設計的案例以新的詮釋，並用眾多的案例證明文章提出的

假說。最後，運用系統分析的方法從營銷學的角度研究藝術設計的方法。

　　本書主要從市場營銷的目的、環境分析、市場調研、消費心理、競爭、市場細分、產品戰略等理論出發，研究藝術設計的方法，最後拓展藝術設計的研究領域，聚焦於農產品和服務的藝術設計方法研究。

第一章　營銷的目的與藝術設計

從營銷的定義可以看出，營銷的目的是為了滿足顧客需要，為顧客創造價值。市場營銷的目的為藝術設計指明了方向。藝術設計的出發點和歸宿是以促進人的全面發展為導向，不斷滿足人們日益增長的物質的和精神的需要。

第一節　顧客需求與藝術設計

藝術設計與營銷的基石都是人類的需要。需要是人的個性傾向。根據心理學和社會學的研究，需要和欲望是人的能動性的源泉和動力。欲望是由需要派生出的一種形式，它受社會文化和人們個性的限制，如一個口渴的中國人可能想要一杯茶，而一個口渴的西方人可能想要一杯咖啡。欲望由人所在的社會決定的，由滿足需要的東西表現出來。正是為了滿足人們的需要，設計師們和營銷人員推出了形形色色的產品，這可從市場上琳琅滿目的商品上得到反映。而隨著社會的進步和科技文化的發展，人的需要又是不斷變化的，因此，認識人的需要對藝術設計而言具有極為重要的意義。

一、需要的涵義和特點

需要是指人們感到缺乏的一種狀態，這是人類所固有

的。與動物不同，人的需要反映了人的本性，需要是推動人
們活動的終極原因，當一種需要得到滿足後，已經得到滿足
的需要和這種滿足方式又會引起新的需要。人的需要會不斷
隨著社會物質生活和精神生活的提高而向前發展。從理論上
看，人的需要表現為五個特點，第一，任何需要都是對某種
事物的需要，即任何需要都是指向一定物件的；第二，一般
的需要都有周而復始的周期性；第三，人的需要是隨歷史的
發展而發展的，隨著物件範圍的擴大和滿足方式的改變而不
斷豐富的；第四，人的需要既有個性，也有共同性的特徵；
第五，人的需要具有選擇性，這包括對同類商品和服務的選
擇和替代的選擇。需要是在各種刺激的作用下產生的，需要
與刺激分不開。而刺激又是多種多樣的，一般來說可以分
為兩類：一是來自自身機體的刺激，也是有機體內部的刺
激，它是通過內部感受器官感受到的，如饑渴、情感等，
它是人體的本能和心理活動的反映；二是外部的刺激，它是
通過外部感受器官，如眼、耳、鼻、舌等感受到的，它是客
觀環境，包括自然和社會的各種事物在人大腦中的反映。內
部刺激是人的需要產生的根據，而外部刺激則是條件，它使
需要具體化。

二、需要的分類

　　人的需要複雜多變、多種多樣，有不同的層次、體系和
功能。可以從不同的角度對需要進行分類。在經典理論中，
馬克思把人的需要分為三類，即生存的需要、生活的需要、
發展的需要。社會生產也因此分為三類，即生存資料的生

10

產、生活資料的生產和發展資料的生產。而比較簡單的劃分則把需要分為物質需要和精神需要。需要層次論是研究人的需要結構的一種影響很大的理論，是美國心理學家馬斯洛首創的一種理論。馬斯洛在1943年發表的《人類動機的理論》一書中提出了需要層次論。這種理論的構成根據3個基本假設：1.人要生存，他的需要能夠影響他的行為。只有未滿足的需要能夠影響行為，滿足了的需要不能充當激勵工具。2.人的需要按重要性和層次性排成一定的次序，從基本的（如食物和住房）到複雜的（如自我實現）。3.當人的某一級的需要得到最低限度滿足後，才會追求高一級的需要，如此逐級上升，成為推動繼續努力的內在動力。

馬斯洛提出需要的5個層次為：1.生理需要，是個人生存的基本需要。如吃、喝、住處。2.安全需要，包括心理上與物質上的安全保障，如不受盜竊和威脅，預防危險事故，職業有保障，有社會保險和退休基金等。3.社交需要，人是社會的一員，需要友誼和群體的歸屬感，人際交往需要彼此同情、互助和贊許。4.尊重需要，包括要求受到別人的尊重和自己具有內在的自尊心。5.自我實現需要，指通過自己的努力，實現自己對生活的期望，從而對生活和工作真正感到很有意義。馬斯洛的需要層次論認為，需要是人類內在的、天生的、下意識存在的，而且是按先後順序發展，滿足了的需要不再是激勵因素等。

除了廣為人知的以上五種需要外，馬斯洛還詳細說明了認知和理解的欲望、審美需要在人身上的客觀存在，但是他也說明，這些需要不能放在基本需要層次之中。

　　馬斯洛的需要層次論為藝術設計師提供了重要的理論依據。根據這一理論，要激發起人的高層次需要必須首先滿足人的最低層次的需要。這便是中國古人所云「衣食足而後知榮辱」。在藝術設計理論上「功能決定形式」是個顛撲不破的真理。馬斯洛也認識到，人的需要不一定是按照從低一級到高一級的順序發展的，人的意識具有反作用，人的價值觀對人的不同需要起著調節作用。需要的層次理論的提出對於藝術設計師有著重要的參考價值，它對於分析消費者的購買動機、購買行為和促進商品銷售提供了一個有效的方法。

　　值得注意的是，心理學對潛意識的研究表明，人的大部分意識連自己都不知道，所以從某個角度來說，人的需要更類似一個「黑箱」難以預測和判斷，只能用資訊理論中輸入—反饋的方法進行瞭解。

三、消費者的需求

　　和需要不同，消費者的需求是指有能力購買，並且願意購買的某個具體產品的欲望。需求有以下特點：

　　1、伸縮性。人的需求由於內部和外部因素的影響而會受到促進和抑制。如果消費者受到商品降價和廣告的刺激或者其他消費者的勸說，其需求可能會大大激發；而如果購買力有限，其需求會受到抑制和轉化。經濟學的研究表明，顧客需求與商品的價格成反比：就一般商品而言，價格上升則顧客需求下降；反之則上升。當然，顧客的基本需求變化與價格升降關係不大，如柴米油鹽等，無論價格漲跌顧客都需

要，且一般情況下需求量變化不大。一些奢侈品價格越高購買的人越少。顧客需求的伸縮性也說明了需求是可以誘導和調節的，好的設計往往會促進消費者形成新的需求，設計師應該通過自己的努力使消費者的需求發生變化和轉移。

2、習慣性。由於不同的人有不同的文化背景，有各自的經驗，往往會形成一些消費偏愛和傾向，這就是消費需求的習慣性。消費需求的習慣性對藝術設計有雙重影響，一方面會對新設計的推廣和新設計觀念的倡導形成阻力；另一方面，新的設計一旦引起消費者的興趣和注意，乃至形成偏愛，就會使消費者形成新的習慣性。

3、關聯性。這是指消費者購買一種商品後會引起對其他商品的需求，例如購買摩托車後會附帶購買汽油和頭盔，設計關聯性的產品不僅給消費者帶來方便，也會擴大設計的空間。例如近幾年私家車迅速走進中國的千家萬戶，在相當多城市，私家車的數量已經超過單位車的數量，相應的，人們對汽車用品的需求迅速增長。北京三裏屯的一家"車迷店"就大受顧客歡迎，其中的車用商品有：車用垃圾桶、帶存水的雨傘套、有會說客氣話的汽車喇叭、有後坐專用的氣囊，充氣後可以與後座平齊形成一張床、各種帶有漫畫的貼紙等。[10]與此類似，手機的普及給設計帶來了廣闊的空間，幾乎各個城市都有手機飾品店，琳琅滿目的手機飾品充分展現了設計師的才智。

對顧客關聯性需求的把握充分體現於設計師的快速適

[10]　張馨月.裝扮個性汽車[N].揚子晚報，2003-11-04

應上，否則容易貽誤時機。例如歐盟開始發行歐元新鈔時，中國浙江海寧的商人發現歐洲人原來的錢包比新鈔小，於是迅速設計略大些的錢包能夠正好容納歐元新鈔，並迅速銷往歐洲，結果受到了空前的歡迎。[11]

令人遺憾的是，顧客需求的關聯性並不總是被設計師所瞭解，例如微波爐在中國普及後，微波食品的包裝設計並沒有跟上，據專家估計，微波食品市場每年有近百億元的市場規模，然而食品行業白白錯失商機。微波食品的包裝要求封閉性好，而且外包裝要耐高溫，這樣方便顧客解凍、加熱，但現有的微波食品品種少，符合包裝要求的並不多，大部分家庭的微波爐只是用來加熱剩飯剩菜。[12]

4、替代性。從消費者需求滿足的角度來看，消費需求具有替代性，這是因為一些商品的功能具有相互替代的特點。例如「隨身聽」（Walkman）曾經風靡一時，但由於科技的進步，隨著 MP3 的出現就漸漸銷聲匿迹，顯然，後者比前者除了更容易隨時隨地聽音樂外（存貯量多者可達 1000首歌），其小巧的體積更容易攜帶。最初的機械手表是用來計時的，在這個領域瑞士的設計師享譽世界，他們的設計到現在都可以說是功能與形式的完美統一，然而日本電子錶的出現，到後來尋呼機乃至手機的出現，作為計時用的機械手表幾乎從人們的手腕上消失了。在通訊市場上，消費需求的替代性非常明顯，如手機普及後並未給有線電話造成多大衝擊，但小靈通普及後情況卻大為改觀，因為小靈通的資費與

[11]　張濟.「五種文化」帶你走進新視野[N].揚子晚報，2002-06-20
[12]　丹丹，明華.微波食品錯失商機[N].揚子晚報，2003-09-24

有線電話的資費相同，小靈通的普及直接影響了有線電話市場的發展，形成此消彼漲的局面。

5、個性與共性的統一。由於不同消費者的收入、職業、性別、年齡、受教育程度不同，有各種各樣的興趣和愛好，因而對商品的需求千差萬別，極具個性，正所謂「世界上沒有兩片樹葉完全一樣」。另一方面，消費者是社會中的人，其有與群體協調和保持一致的一面，表現在需求中就是一種共性，正所謂「世界上沒有兩片樹葉完全不一樣」。例如在飲食方面，消費者既願意到不同的中餐館享受味道不一樣的中餐，也願意到麥當勞、肯德基和全世界人享受一樣的漢堡包和薯條等。設計史上，美國設計師雷蒙‧洛威提出了著名的 MAYA 原則，它由「most advance yet acceptable」的首字母組成，意思為「最先進的，然而是可接受的」。洛威從設計師的角度對消費者需求的個性共性特點做出闡釋，認為只有很像舊產品的新產品才會有市場。[13]

藝術設計與市場營銷都關注人的需要，歸根結底，要使人與產品（物）的關係成為一種和諧的、審美的感性關係。例如在中國，一頓飯不僅僅能解決生存的需要，它還包涵著人的多層次的需要。色香味俱全乃至雕刻精美的飯菜還能給人帶來審美的享受，美國的麥當勞、肯德基不僅解決人的生理需要，其優雅的環境、熱情周到的服務還滿足了消費者社交和尊重的需要。無論是什麼樣的產品，藝術設計與市場營銷都應當關注人的全面和豐富的需要。

[13]　凌繼堯，徐恒醇.藝術設計學[M].上海人民出版社，2000.178

　　從市場營銷學的視角看，雖然人的欲望幾乎無限，人的需要很多，但支付能力卻有限，因此，人們總是根據其支付能力來選擇最有價值或最能滿足其欲望的產品。當考慮到支付能力時欲望就轉換為需求。考慮顧客的支付能力是藝術設計與藝術的重要區別之一，也是評價一項設計是否成功的標準之一。例如，受中國傳統「孝道」的影響，子女成家後仍要肩負起照顧老人的「重任」，尤其是現在獨生子女眾多，既和老人住在一起又享受各自獨立的空間成為不錯的選擇，「兩代居」也應運而生。南京某開發公司設計的「兩代居」分為 266 平方米和 300 平方米兩種戶型。以 266 平方米的戶型為例，其中「老人間」的面積約在 110 平方米左右，「兒女間」則為 150 平方米。由正門入戶後，「老人間」和「兒女間」由一扇門分隔開，整個房屋裏的廚房和餐廳都是共用的，臥室、會客室及衛生間為各自獨立。在「老人間」裏，開發商還特別設計了一處保姆臥房，這樣既方便了將來讓保姆照顧老人，也可以使得第三代有更多的活動空間。

　　這樣的設計確實迎合了顧客的「欲望」，然而卻不能滿足顧客的需求，這樣的「兩代居」在設計時沒有考慮到面積上的適應性，由於面積過大、總價過高而導致銷路不暢。因為顧客以相同的購房款（100 多萬元人民幣）可以在相同的地段買樓上樓下或門對門的兩套房子，而且 100 多萬元相對於南京市民來說也確實過高，大大超出了支付能力範圍。「兩代居」的優勢是子女既和老人住在一起又享受各自獨立的空間，廚房和餐廳共用提高了利用率，減少了浪費，達到了省錢的目的。有家開發公司通過市場調查，充分

瞭解了顧客的需求，設計開發了 131 平方米的「創新兩代居」，由於面積適中，總價不高，被消費者一搶而空。[14]

　　顧客的需求是藝術設計的動力與歸宿。藝術設計是以需求為導向的，這意味著藝術設計必須研究顧客的需求，瞭解顧客，瞭解顧客的消費心理、方式，研究開發相應的新產品，如何改進包裝等等。社會經濟越發展，藝術設計的顧客需求導向越是明顯。一個新產品能否在市場上獲得成功，與市場調查和對顧客需求的把握有直接的關係，產品的設計不僅要確保有良好的功能，還要有卓越的外觀設計和包裝，而最終決定商品命運的是顧客，只有滿足顧客需求的產品才能取得成功。然而，從對顧客需求的瞭解到設計、投產要有一個過程，如果從現有的市場調查和顧客需求出發，就會因為時間差而形成一直被動的局面。因此，比較理想的藝術設計應當是創造需求。

　　理想的藝術設計可以擴大顧客的欲望，從而創造出遠遠超過實際物質需要的消費欲望，這可以從服裝特別是女性服裝的千變萬化中得到印證。女性對未來服裝的需求是模糊、不明確的，正是藝術設計師五彩繽紛的傑作喚醒了女性的消費欲望，由欲望轉化為現實的需求。伴隨著新的藝術設計的不斷產生，服裝款式、質料、圖案、色彩的更新換代，女性便不斷有意識地淘汰舊服裝，儘管舊服裝還能使用。這從客觀上擴大了消費需求總量。藝術設計創造了大量的消費需求。正如《設計學概論》的作者尹定邦所認為的，設計是最

[14] 「兩代居」戶型南京未熱銷，　專家建議增人性化設計[N].揚子晚報，
　　2005-04-05.

有效的推動消費的方法，它觸發了消費的動機。人們對超市都有個共同體驗，本來進超市只準備買幾件商品，結果卻推著滿滿一車東西走出來，遠遠超過原來的預期。現代超市裡琳瑯滿目的商品從包裝到貨櫃陳列到營銷方式，都是為了擴大銷售而設計的。進入超市的人往往有一種身不由己的感覺，自己的需要不斷被喚醒，在不知不覺中消費起預算以外的商品。藝術設計喚醒了人們的欲望，使之成為現實。這便是藝術設計創造著需求。

四、藝術設計對不當需求的引導

　　藝術設計自誕生之日起無時無刻不影響人們的生活方式，進而潛移默化地改變人們的觀念和習慣，正像日本民藝學家柳宗悅所說，粗糙的物品容易養成我們粗暴對待物品的態度，而設計精良的物品則能養成我們審慎對待的態度。藝術設計與顧客的需求關係是辯證的，一方面，藝術設計應設法滿足顧客的需求，另一方面，藝術設計應提升顧客的審美品位，對顧客的不當需求應加以引導。人的需求是豐富多樣的，既有合理、健康的需求，也有不合理、不健康的需求，藝術設計必須立足於服務人類自身，以人類自身的可持續發展為目標，以引導積極健康的生活觀和消費行為為主旨，只有這樣，藝術設計才能真正設計人類的文明和未來。從宏觀上看，藝術設計對不當行為的引導可以使整個社會減少了浪費，從微觀上看，則降低了企業的經營成本。

　　1、藝術設計對不當需求的引導不是粗暴和硬性的，它應以「潤物細無聲」的方式規範人們的行為，改變人們的不

良習慣。例如在中國屢禁不止的「廁所文化」應該在設計上尋找源頭，公共廁所空間的淡色設計使得如廁者無聊時可以信手塗鴉，而如果在如廁部分的空間塗上藍黑色，成本沒有增加，卻可以使一般的筆（黑色、藍色、藍黑色）失去作用，「廁所文化」也就失去了生存的空間。

2、藝術設計對不當需求的引導不能靠生硬的說教，而要靠設計本身說話，要注意對使用者使用心理的研究，要通過產品的語意無聲地引導和規範使用者。日常生活中，我們經常看到人們為了抄近路而隨意踐踏草地，對此每個城市的相關管理人員沒少費心思，如用柵欄堵，用銘牌提醒，用警告牌警告等，但收效甚微，因為這些都是從管理者的角度去考慮問題，容易引起人們的逆反心理。設計師從行人的角度積極地研究了這個問題，結果發現引起行人踐踏草地的主要原因有三：（1）可以省路；（2）草是很耐踩的植物；（3）已經有路痕，覺得可以走。針對這些原因設計師提出以下幾種解決辦法，成功地解決了這一難題。（1）在容易被抄近路的地方安置一個噴水龍頭，保持路面的滑膩、濕潤，使之不利於行走；（2）在容易被抄近路的地方種上嬌嫩的花朵，引起人們的憐惜；（3）用疏導的方式，乾脆在容易被抄近路的地方鋪設一條石子小路。[15]

3、藝術設計對不當需求的防範有助於構建良好的社會關係。從道德的角度來看，不當需求是通過對他人利益的侵害為前提來滿足的，儘管這種侵害並不嚴重，但結果是造成

[15] 王方良.產品設計的行為導向作用研究[C].2003 海峽兩岸工業設計研討會論文集，2003.189

19

了社會關係的緊張。在現實生活中，極少數人的不良行為往往會秧及無辜，藝術設計的使命就在於通過對極少數人不良行為的研究而在設計層面上予以防範，使不良行為無法發生。例如在超市中經常發生「偷梁換柱」的頭疼事，極少數人將牙膏、酒類商品偷換，把包裝物內的低價商品換成高價商品，這樣還引起連鎖反應，無辜的顧客購買的高價商品裡其實是低價商品，事後想要調換卻又使超市為難。有的超市只好在管理上防範，如在顧客結帳時開包檢查，或者如筆者的經歷一樣，每次購買盒裝奶粉時都被守侯在旁的超市服務員「護送」至收銀台，這樣使超市與顧客的關係變得緊張。商業現實給藝術設計提出了新的課題，而通過設計則完全可以解決，發生在超市中的頭疼事可以通過全封閉包裝設計予以解決，如牙膏盒、酒盒等設計為全封閉包裝，如果要打開必須將封口破壞，這樣就可以防範偷梁換柱。

第二節　顧客價值與藝術設計

　　顧客價值指顧客擁有和使用某種產品所獲得的利益與為此所需成本之間的差額。在一般情況下，顧客並不是很精確地分析某種產品的價值和成本，而是根據他們的感知價值行事。藝術設計作為一種方法，通過調節產品的功能和成本的比例關係，提高產品的價值，使顧客產生滿意。

一、藝術設計與感知價值

　　感知價值指某種產品是否確有價值以及價值的高低，並不在於生產者的成本，而是在於消費者的判斷。其中消費者的價值判斷往往是影響其購買選擇的更為重要的因素。感知價值的存在，導致了產品價值與生產成本、產品實體的異化。[16]一方面，產品的價值感受性往往是離開產品的成本而存在的，尤其是工藝品和藝術品，其成本與價值相比無論如何都是微乎其微的。大多數消費者並非專家購買者，他們對產品實質缺乏瞭解，只能憑藉對產品形式的感覺做出由此及彼、由表及裡的判斷。感覺雖然屬於感性認識，但由於首因效應的存在，在相當多的情況下往往起著決定性的作用。因此，通過設計改善產品的外觀明顯可以提升產品的感知價值。

　　另一方面，由於消費者心理需求的多樣性，他們的價值判斷也各不相同，並且隨著社會生產的不斷發展和社會生活的日益豐富，人類個體的心理需要還會向越來越複雜的方向發展。即便從營銷學的角度看，影響價值判斷的因素也千差萬別，求實、求廉、求名、求奢、求新、求美者都有。需要是人行為的動力之源，對於求實、求廉的消費者，可以實施薄利多銷的策略，但是對於求名、求奢、求新、求美的消費者，薄利多銷則難以引起他們的青睞。在許多情況下，消費者的感知價值甚至會與產品實體發生異化，以產品形式如造

16　陳友新.厚利多銷論[J].北京理工大學學報（社會科學版），2004（3）：45-46

型、品牌、商標、包裝以及銷售服務、信譽形象等作為判斷的依據。從產品營銷的實踐看，從來都不缺乏產品定價低而無人問津，產品定價高而顧客盈門的案例。可以看出消費者對產品的價值判斷，顯然是影響購買行為的更為重要的因素。就此而言，完全可以以感知價值作為產品定價的基本原則。

由於感知價值的存在，現在一種產品進入市場能否被接受，是否受到消費者的喜愛，在很大程度上越來越取決於產品的藝術設計。長期以來，中國不少企業強調「薄利多銷」，習慣抓生產銷售，在產品數量和產值上經常刷新著「世界之最」，企業間的競爭也更多地停留在價格廝殺、營銷概念炒作等低層面競爭上，「好貨不便宜，便宜沒好貨」是人們普遍的消費心理，反思我國盛行的「薄利多銷」策略實在是個誤區，過低的價格也會損害產品的感知價值。同樣的材料和品質，我們的產品卻與國外品牌相差好幾倍，關鍵就在產品的感知價值低。

在國際市場上，一個國家某些產品的感知價值低直接影響到國家形象，進而影響到整個國家的產品形象，人們會認為「產品來源國」整個國家的產品的價值（感知價值）低，這種看法一經形成就影響到購買行為。就像世界上很多大企業將生產部門移師中國，但世界頂級奢侈品牌卻拒絕「中國造」，因為他們認為這樣會降低產品的感知價值，進而毀掉自己的品牌。[17]

17　竇晶晶. 頂級奢侈品牌拒絕「中國造」[N].揚子晚報，2003-12-30

改變這一現狀的出路就在於通過藝術設計提升產品的感知價值。從追求「薄利多銷」的初級階段躍升到追求「厚利多銷」的高級階段。而現代的價值工程也為感知價值的提升提供了新的思路。

二、價值工程

價值工程（Value Engineering）作為一種現代化的管理方法和產品設計的思路起源於 20 世紀 40 年代的美國，它在世界範圍內得到廣泛的發展和應用。價值工程的應用側重於產品的研製設計階段。價值工程自 1979 年傳入中國以來，在降低產品成本，提高經濟效益，擴大社會資源的利用效果等方面發揮了重要作用。

價值工程起源於二戰中的原材料代用問題，其傳統思想「以最低的費用，向用戶提供所需要的功能」後來成為新產品設計的依據。例如，如果一台電視機的顯像管的壽命是十年，那麼電視機其他元件的壽命也應與之相對應，以免造成資源的浪費。中國將價值工程定義為：「價值工程是通過各相關領域的協作，對所研究物件的功能與費用進行系統分析，不斷創新，旨在提高所研究物件價值的思想方法和管理技術。」[18]

價值工程是一種合理地處理產品功能與成本關係的科學。它打破了單純從技術方面研究提高產品功能（質量或效能）和單純從經濟方面研究降低產品成本的傳統做法，把技

[18]　武春友.價值工程[M].北京：機械工業出版社，1992

23

術與經濟兩方面緊密結合起來，既在一定的成本約束條件下考慮如何提高產品的功能，又在保證一定功能的前提下考慮如何降低產品的成本，力求在一定的技術條件下，使技術與經濟兩方面能夠得到合理的協調，以獲得最佳的經濟技術效果。

　　價值工程的主體是功能分析，它通過定義、整理、評價現有產品或設計方案及其功能，明確必要功能，找出不必要功能，發現設計中的問題，經過創造和代用，改進原有產品的設計，形成新的設計方案，以提高產品的價值。產品的功能也是藝術設計的核心，功能是產品用以滿足消費者需要的特性，一個產品如果不能發揮預期的功能，那麼它就失去了存在的價值。功能的分類有多種多樣，一般分為實用、認知和審美三種，它們共同構成產品對顧客的物質和精神功能。在藝術設計過程中，對產品功能下的定義宜抽象而不應具體，而且層次越高的功能定義越應抽象。這是因為定義抽象有利於開闊設計思路，探索種種實現功能的方法。反之就會把人的思路限制在一個狹小的框框裏，不利於想出實現功能的更多方法。例如，設計水壺是為了燒開水給人喝，如果思路局限於此，那麼，飲水機、帶過濾和加熱功能的自來水籠頭的出現便引發了一場革命，因此，設計的思路應該在如何方便地給顧客提供可飲用水的角度上來，顧客需要的是功能，產品是為功能服務的，設計師如果只盯住產品會患近視症，因為同樣的功能可以由不同的產品來實現。

　　傳統的價值工程往往以降低成本作為提高產品價值的主要目標來取得經濟效益，這與中國「勤儉持家」的傳統觀念相契合。改革開放以來，在藝術設計還未被中國企業界所

廣泛認可的時候，產品設計的主要思路就是儘量降低成本以降低產品價格，這使中國企業在國際勞動密集型產業轉移的大背景下，有著他國無法比擬的競爭優勢。我們可以自豪，全世界 50%的照相機，30%以上的空調和電視機，70%的金屬打火機是在中國生產的，[19]然而我們除了賺取很少一點的加工費外，這其中鮮有屬於中國的享譽世界的品牌。若再延用「保持功能不變、降低成本」的思路，中國企業在國際化競爭中將越來越乏力。

在價值工程的實際運用過程中，根據功能與成本的關係，有五種提高價值的途徑（V=value； F=function； C=cost）：

1. F→/C↓=V↑功能不變，成本降低，價值提高。
2. F↑/C→=V↑成本不變，功能提高，價值提高。
3. F↑↑/C↑=V↑成本稍有增加，而功能大大提高，價值提高。
4. F↑/C↓=V↑↑功能提高，成本下降，價值大幅度提高。
5. F↓/C↓↓=V↑功能稍有降低，但成本大大下降，價值提高。

這裏的功能包括實用功能和附加功能，成本包括金錢、時間等。

以往價值工程提高價值主要是採用第一、五兩種方法。這在資源與商品短缺的時代滿足人們的基本需要效果是顯

[19]　揚子晚報 2002-10-29

而易見的，畢竟有比沒有好，便宜的比貴的好，但人的需要是動態的、多樣化的，隨著人們基本需要的滿足，高層次需要的滿足便成為人們的追求。

我們應當看到，價值工程產生於資源、商品都短缺的二戰時期，而當今科技經濟飛速發展、人們生活水平不斷提高，市場環境千變萬化，這要求企業應在產品創新上多下功夫，而不只是降低成本，產品的設計、企業的管理應全方位地面向顧客、面向市場。因此，價值工程的側重點也隨時代的變遷而有所不同。

藝術設計的出發點和歸宿，是以促進人的全面發展為導向，不斷滿足人們日益增長的物質和精神的需要，功能，作為產品滿足人的需要的特性，成為產品的核心概念。設計產品時，不論是材料的利用、結構形式的選擇、造型形態以及工藝的處理，都離不開功能這一核心，而最終是要被市場接受，滿足消費者的需求。

三、藝術設計與價值工程

從滿足消費者需求的角度看，價值工程的具體方法給藝術設計指明了方向，藝術設計可以運用價值工程的方法，在功能與成本之間尋求最佳匹配，從實用、認知和審美的角度來提升產品的價值。

1、功能不變，成本降低，價值提高。前述電視機其他零件使用壽命不超過顯像管壽命的案例，便是一個基本的設計思路，它在功能不變的前提下使成本降低，進而使產品價值提高。

2、成本不變，功能提高，價值提高。對於許多生活日用品來說，由於其技術含量不高，其審美功能日益凸顯，因此，一些服裝、家具等的式樣或顏色若進行適時的改變或創新，無須增加成本，便可使其審美功能顯著提高，因而提高了價值。

3、成本稍有增加，而功能大大提高，價值提高。最常見的設計思路便是一加一大於二。如瑞士軍刀將多種功能集於一體，產生了單個功能無法達到的整體效應，其既可以用於日常生活，也可以被航天員帶上太空，現在生產瑞士軍刀的 Swissbit 公司甚至在軍刀上附加了移動存儲設備——64兆的 USB 快閃記憶體，雖然成本上升，但功能大幅度提高，因而使價值提高。這種方法也可以理解為功能組合，在原有產品的基礎上附加一些功能可以大大提升產品的價值。如德國有一種特製的鋼筆，只要一按，鋼筆尾部就彈出一個印章，印章上可以根據顧客的要求刻字，這一簡單的設計使鋼筆價格陡然上升，價格高達 700 多元人民幣。[20]此外，帶烘乾功能的洗衣機、帶調頻收音機的手機等組合家電，也都大大提升了產品的價值。

4、功能提高，成本下降，價值大幅度提高。藝術設計史上最著名的案例就是美國設計師蓋茨對煤氣竈具的設計。蓋茨成立一個工作班子，對各種竈具進行比較研究，對商場銷售人員和家庭主婦進行調查，並同工程師進行合作，結果，他把幾百種竈具零件壓縮為十六種基本零件，極大地

[20]　張滿.「五種文化」帶你走進新視野[N].揚子晚報，2002-06-20

27

提高了竈具的質量和使用效率，從而大幅度降低竈具的生產成本，提升了竈具的價值。[21]

5、功能稍有降低，但成本大大下降，價值提高。同樣是電視機的設計，去除某些很少用或現在基本不用的功能，使成本大大下降，也能使價值提高。如現在電視機價格大幅度下降的一個重要原因便是電視機接受天線功能的弱化，因為現在人們的電視機基本都接受有線電視的服務。這樣，雖然電視機功能略有下降，但成本大大降低，從而使價值提高。

價值工程的目的是為了滿足顧客需求，提高顧客價值，因為不同的顧客對產品有著不同的要求，有的顧客喜愛產品的新穎和多功能，即使價格稍貴也願意購買；有的顧客喜歡產品實用，主要產品的主要功能保持不變，降低一些次要的功能也能夠接受，但希望價格低一些。設計師應在瞭解顧客需求的基礎上靈活把握，努力做到有的放矢。

第三節　體驗與藝術設計

1999 年美國的約瑟夫‧派恩和詹姆斯‧吉爾摩合著的《體驗經濟》出版後立刻風靡全球，該書提出了體驗經濟的概念。所謂體驗就是顧客的經歷，一種創造難忘的經歷的活動，在商業上就是企業以服務為舞臺，以商品為道具，圍繞著消費者創造出值得消費者回憶的活動，其中商品是有形的，服務是無形的，而創造出來的體驗卻是令人難忘的。該

[21]　淩繼堯，徐恒醇.藝術設計學[M].上海人民出版社， 2000

書舉例，當咖啡被當成「貨物」販賣時，一磅可賣三百元；當咖啡被包裝為「商品」時，一杯就可以賣一、二十塊錢；當其加入了「服務」，在咖啡店中出售，一杯最少要幾十塊至一百塊；但如能讓咖啡成為一種香醇與美好的「體驗」，一杯就可以賣到上百塊甚至好幾百塊錢。增加產品的「體驗」含量，能為企業帶來可觀的經濟效益。

　　體驗也是一種經濟物品，可以買賣。按照作者的觀點，從經濟角度而言，人類歷史經歷了四個階段：產品經濟時代、商品經濟時代、服務經濟時代，最後人類進入到體驗經濟時代，其中，產品是從自然界中開發出來的可互換的材料；商品是公司標準化生產銷售的有形產品；服務是為特定顧客所演示的無形活動；而體驗是使每個人以個性化的方式參與其中的事件，當體驗展示者的工作消失時，體驗的價值卻彌留延續。

　　探究體驗的實質，體驗實際上是一種心理感受，筆者認為，體驗來源於對服務的藝術設計，它建立在工業產品設計的基礎上，它在給顧客帶來情感上愉悅的同時，給企業創造良好的經濟效益。後文〈服務設計〉將詳細探討。

　　體驗經濟的提出有著深刻的時代背景，它對當代藝術設計的發展有著啟迪意義。

一、體驗經濟提出的時代背景

　　在當代，北美、歐盟等發達國家區域聯盟的建立和發展中國家市場化進程加速，促進了世界經濟一體化和國際市場的形成，國際間貿易激增，人們可以在世界範圍選擇商品，

而資訊技術的迅猛發展，尤其是互聯網用戶以指數方式增長，給傳統的商品交換方式帶來了一場革命，B2B、B2C 的交易平臺的形成，使得很多貿易可以在網路上完成，從而突破了時間和空間的局限。

20 世紀開始的現代科技革命，特別的是二戰以來的高科技革命，給人類社會帶來了深刻的變革，在物質層面、制度層面和觀念層面上的影響將是持久和深遠的，人類的有機的、生態的、辯證的價值觀逐步形成。在此基礎上，社會生產力迅猛發展，產品的更新換代不斷加速，新產品和各種高科技產品層出不窮，推動了消費內容和消費方式的不斷更新。

在發達國家，工農業高度發達，以美國為例，其以不到全國人口 3%的農業人口養活全國人外，還出口大量糧食到全世界。工廠的工人不到人口的 15%，其人口的一半以上從事資訊和知識服務，美國率先步入了資訊和知識社會，繼知識經濟的概念提出後，體驗經濟的概念又由美國人率先提出是毫不奇怪的。發達國家的人們不再為衣食住行發愁，他們的恩格爾係數（食物支出變動百分比/收入變動百分比）是很低的，他們有大量閒暇時間可以自由支配。1999 年美國《時代》雜誌預言，2015 年前後，發達國家將進入休閒時代，休閒娛樂業的產值在美國的國民生產總值中將占一半，新技術和其他一些趨勢可以讓人把生命中一半的時間用於休閒和娛樂。[22]

網路的迅猛發展突破了時間和空間的局限，擴大了人們

[22] 劉鳳軍，等.體驗經濟時代的消費需求及營銷戰略〔J〕.中國工業經濟，2002（8）

的交往，促進了國際交流，使不同國家、民族的價值觀念、生活方式得以廣泛交流。而物質生活和精神生活的日益豐富，使得人類審美情趣和價值趨向多元化。人們可以自由選擇自己的生活狀態和生活方式。正是在這樣的時代背景下，消費者的需求發生了一系列顯著的變化。

二、消費者需求的變化

根據馬斯洛的研究，人的需要的層次呈現出由低到高的特點，低層次的需要得到相對滿足後，高層次的需要就會出現，古人雲：「故食必常飽，然後求美；衣必常暖，然後求麗；居必常安，然後求樂。」[23]我們可以看到，在當代特別在發達國家，消費者的物質需要已經基本得到滿足，日用品處於過剩狀態，產品的質量已經不成問題，層出不窮的新技術不斷被應用到社會中，消費者的需求變化主要表現在以下幾方面：

首先，消費者精神需求的比重增加。物質需求包括生理和安全的需求，物質需求得到基本滿足後，精神方面的需求，包括歸屬和愛的需求、尊重的需求、自我實現的需求驅使消費者去設法滿足。在發達國家，食物支出只占消費者總收入的很小比例，服裝也主要不再是用來保暖，性觀念的開放等等說明了生理方面的需求已基本滿足。人們購買商品的目的不再是出於生活必需的要求，而是出於滿足情感上的渴

[23] 〔漢〕劉向.說苑全譯〔M〕. 王瑛，王天海　譯.貴陽：貴州人民出版社，1992.878

求，追求一些特定商品與自我理想的吻合，人們更加關注商品能否滿足心理的需求，能否與自己產生共鳴。於是消費者對個性化的、度身定做的商品需求越來越多。

其次，消費者更加重視獲得產品的過程。回顧人類營銷的發展史我們可以看到，最初的營銷觀念是從產品到消費者，後來發展為從消費者到產品，但是消費者始終處於被動的位置，始終是商品的被動接受者。在當代，消費者不僅對商品的外在形態有個性化的要求，而且對商品的功能也提出了個性化的要求，在某種程度上，消費者成為企業產品設計的直接參與者，發達國家的 DIY（do it yourself，自己動手）商品越來越多，表明消費者希望發揮自己的想象力和創造力，積極主動參與物質和精神產品的設計、製作中，通過創造性的消費來體現自身的個性和價值，以獲得成就感和滿足感。消費者的這種需求直接催生了體驗經濟。

第三，消費者的環保意識不斷增強，願意為環保產品多付費、多出力。隨著人們物質需求的基本滿足，消費者對生活質量和生存環境越來越關心，例如發達國家的人們利用休息時間自願從事撿垃圾等環保活動，願意為無污染的裝修材料多付費等。

三、體驗經濟時代的營銷

消費者需求的變化對市場營銷產生了巨大的影響，《體驗式營銷》一書的作者伯德‧施密特認為，體驗營銷是站在消費者的感官、情感、思考、行動、關聯五個方面，重新定義、設計營銷的思考方式。消費者是理性與感性兼具的，

消費者在消費前、消費中、消費後的體驗是市場營銷的關鍵。[24]市場營銷的變化包括以下幾方面：

1、確立「增加客戶體驗」的營銷理念，並以此作為營銷活動的出發點和指導方針。努力貼近顧客，體會顧客的要求與感受，進行「情感營銷」，給顧客的心理需求以滿足。[25]

2、以滿足、創造顧客的個性化需求為營銷重點。

3、營銷手段應當突出顧客參與，加強企業與客戶的互動。

4、塑造品牌內涵，強化消費者對產品的情感訴求。

建立在體驗營銷理念的基礎上，藝術設計的內涵、外延發生了深刻的變革。

四、體驗經濟時代的藝術設計

隨著體驗經濟時代的到來，產品體驗設計的概念也應運而生。一段可記憶的、能反覆的體驗，是體驗設計通過特定的設計物件（產品、服務、人或任何媒體）所預期要達到的目標。[26]設計師應充分認識到，產品設計是一種「體驗的設計」，個體的體驗是最重要的，而體驗的價值將遠遠大於產品本身。設計師應當清楚，消費者對產品的擁有，不能僅僅局限於「赤裸裸的有用性」，只求滿足人的基本的物質需要，而應該具有全面性和豐富性，除了物質上的

[24] 于俊秋.體驗經濟時代的企業市場營銷探析[J].現代財經，2004（5）：51-53

[25] 劉鳳軍等.體驗經濟時代的消費需求及營銷戰略〔J〕.中國工業經濟，2002（8）

[26] 左鐵峰.論體驗經濟條件下的產品體驗設計〔J〕.裝飾，2004（10）：10－13

滿足以外，還必然滿足精神的需求。消費者與產品的關係應
如同馬克思所言「不應當僅僅理解為占有、擁有。人以一種
全面的方式，也就是說，作為一個完整的人，占有自己的全
面本質。人同世界的任何一種人的關係——視覺、聽覺、味
覺、觸覺、思維、直觀、感覺、願望、活動、愛，——總之，
他的個體的一切器官……通過自己的物件性關係而佔有物
件。對人的現實性的占有，他同物件的關係，是人的現實性
的實現。」[27]

　　應該指出的是，顧客體驗包括積極體驗和消極體驗兩個
方面，《體驗經濟》一書的定義實質上只指出了積極體驗，
這是一種狹義的顧客體驗，廣義的顧客體驗還應包含消極體
驗。站在顧客的立場，他們希望能夠得到積極體驗，減弱或
避免消極體驗，以便留下甜蜜的回憶。顧客體驗就是顧客以
個性化的方式參與體驗情境而獲得的綜合感受。這種綜合感
受有可能是積極的，還有可能是消極的。參與、體驗情境和
線索（影響顧客形成體驗的環境刺激物）是產生體驗的三個
必不可少的條件。無論是受體驗線索的刺激還是顧客主動參
與，只有顧客親自參與到體驗情境中才能得到自己的體驗，
這種感覺別人是無法感受到的，是一種內化的感知。當顧客
的感知超過了自己的理想期望，便獲得了一種驚喜的美好體
驗；當顧客的感知低於自己的適當期望時，便會形成一種挫
折感，獲得一種消極的體驗和糟糕的回憶。設計師的使命就
是給顧客帶來積極的體驗而避免消極的體驗。

[27]　馬克思恩格斯全集（第 49 卷）[Z].北京人民出版社，1964.43

體驗經濟時代藝術設計的深刻變革包括以下幾方面：

1、藝術設計的主要領域從工業擴大到農業、服務業等各個行業。

從 17 世紀英國開始的工業革命，標誌著人類社會開始由農業社會步入到工業社會，機器大生產使人類在一個世紀裡創造的財富，比以往創造的財富不知要多多少倍。藝術設計正是西方工業發展到一定階段後產生的。藝術設計是一個特定的歷史概念，它是現代工業生產條件下的產物，藝術設計作為職業誕生於 20 世紀初期。在二戰以前的西方發達國家，工業佔據國民生產總值的一大半，藝術設計的主要領域毫無疑問是在工業，回顧藝術設計的發展史可以清楚地看到這一點，從德國的包豪斯開始，設計師需要學習美術、製作模型，掌握材料、製作工藝和加工的基礎知識，還要瞭解工程和市場營銷等方面的情況。二戰以後，在發達工業的基礎上，服務業開始迅速崛起，發達國家的服務業無論是就業人數還是對 GDP 的貢獻都超過一半。現代高科技異軍突起，成為發達國家的帶頭產業，在此基礎上，發達國家於幾年前提出了知識經濟的概念，但是高科技的發展更需要一種情感來平衡，正如未來學家奈斯比特所說，每當一種新技術被引進人類社會，人類必然要產生一種需要加以平衡的反應，也就是產生一種高情感，否則新技術就會遭到排斥。技術越高，情感需求也越大。正是在服務業、高科技高度發達的基礎上，美國人才進一步提出了體驗經濟的理念。

把目光投向服務業和高科技行業將大大拓展藝術設計的空間，以產品為道具、以服務為舞臺為消費者帶來難忘的體

驗是設計師新的使命。而發達的服務業是建立在高度發達的工業基礎之上的，雖然服務是無形的，但它建立在有形產品的基礎之上，藝術設計既離不開「道具」，更要關注「舞臺」。

此外，即便是在傳統的農業中，由於其提供的為滿足人們基本需求的產品早已過剩，人們又提出更高的要求。休閒農業、觀光農業、農產品品牌的興起，也使得農業也成為藝術設計的一個不可忽略的領域，在農業中，景觀設計、視覺傳達設計力圖為消費者營造一個難忘的氛圍，其以農產品為載體，為消費者帶來某種體驗。

2、藝術設計的主要物件將是體驗，它將從有形產品設計發展為無形產品設計，從靜態的設計發展到動態的設計。

由於主要領域是在工業中進行，傳統的設計主要聚焦於有形產品，特別是工業消費品，注重產品的外觀、產品的點、線、面、體等以及產品和消費者的交互介面，藝術設計的三個領域——產品設計、視覺傳達設計、環境設計的物件均是有形的。在體驗經濟的背景下，由於體驗本身也是一種經濟物品，可以進行買賣，設計的主要內容和物件將是體驗——其以產品、服務為依託的一種難忘經歷。它將從有形產品設計發展為無形產品設計；從靜態的設計發展到動態的設計。

現代科技的迅猛發展，特別是資訊技術發展，電腦的三維技術、類比技術、人機界面技術和虛擬技術等，延伸了人的感覺器官，超越了傳統的感覺方式、感覺物件和感覺經驗，打破了現實性和虛擬性的時空界限。消費者使用越來越多的數位化產品：電腦遊戲、MP3 等，使用的過程就是體驗的過程，而產品的內容都是無形的。如果說傳統的設計大都

是靜態的產品設計，那麼，體驗經濟背景下設計師將在有形的、靜態的產品設計基礎上，以及實用、經濟、美觀的基礎上，更注重於動態的、過程的設計。例如在傳統的大工業生產領域，看起來與消費者體驗毫無關係，但把一些工業企業將自身作為旅遊資源來開發，在提升了企業的知名度的同時，為企業帶來了可觀的經濟效益。也給顧客帶來難忘的體驗。

即便是在工業產品領域，藝術設計也要強化產品背後的情節設計，使產品成為一出劇中的道具。例如美國椰菜娃娃的設計，設計師賦予普通的布娃娃以生命和感情色彩，椰菜娃娃隨身附帶有出生證明，上面寫有布娃娃的姓名、性別、出生年月和地點，讓消費者購買時不像是購買一個玩具，倒像是在領養一個嬰兒，由於它滿足了消費者的母性體驗，在市場上大獲成功。

3、設計師的藝術基礎從造型藝術擴大到綜合藝術。

傳統的藝術設計要求設計師必須具備造型藝術基礎，從德國的包豪斯、烏爾姆開始，美術課程是設計師的主幹課程。的確，對有形產品的設計必須有敏銳的色彩、形狀等感覺，良好的美術基礎無疑有助於設計師對產品的把握。然而在體驗經濟背景下，設計師面對的是一個「劇本」，一個完整的系統。[28]

德國的包豪斯提出的「藝術與技術的統一」其實只是「造型藝術與技術的統一」，在其中看不到綜合藝術的身影。一直到現在，設計師的藝術基礎局限於繪畫、雕塑等造型藝術

[28]　左鐵峰.論體驗經濟條件下的產品體驗設計〔J〕.裝飾，2004（10）：
12－13

領域。社會經濟的發展、藝術設計的發展，呼喚藝術與社
會生產生活更深入地結合，如果說在以往工業設計領域需
要造型藝術與技術的結合，那麼在服務業領域則在前者的基
礎上需要綜合藝術與服務的結合。在這個意義上，每個人多
姿多彩的藝術人生才有現實的基礎：人們不僅在有形產品的
層面上獲得審美體驗，而且在無形的服務等方面也可獲得審
美體驗。

　　設計師必須能將體驗的全過程整體連貫起來，通觀全
局，並直接指向核心理念，儘管產品只是整劇中的一個「道
具」，但必須建立在對整個主題理解的基礎上。設計師面
對的是無形的產品，他（她）必須設計「劇情」，必須具
備淵博的知識、豐富的生活閱歷，廣泛的興趣愛好，這樣
才能為消費者提供難忘的體驗。例如同樣是布娃娃的設
計，美國迪斯尼公司認為女孩子們買布娃娃，不僅是因為
她們喜歡布娃娃，其實，再往深處揣摩，女孩子們更願意
自己當娃娃，要能當公主就更棒了。為此，迪斯尼推出了
「公主系列」布娃娃，這六位公主分別是：《白雪公主》
中的白雪公主、《美女與野獸》中的貝爾公主、《睡美人》
中的愛洛公主、《灰姑娘》中的仙蒂公主、《小美人魚》中
的愛麗兒公主、《阿拉丁》中的茉莉公主。每位公主背後都
有一個女孩們熟悉的故事。不僅如此，這些公主還擁有各自
的性格特點，如愛麗兒的勇敢、白雪的優雅、貝爾的善良……
除了美麗外表，公主們最重要的是擁有獨立個性。基於這些
背景，迪斯尼公司還通過小公主評選、小公主學院等一系列
推廣活動，教育女孩子的行為禮儀也要像個「公主」，讓父

母們覺得這樣的產品還具有教育意義，「公主」系列布娃娃在市場上大獲成功。[29]

　　從這一案例可以看出，由於藝術設計成為公司戰略的重要組成部分，設計師除了得有造型藝術基礎外，更要具備綜合藝術的修養。按照約瑟夫・派恩的理論：客戶的驚喜=客戶感覺到的=客戶期望得到的，設計師必須對戲劇化情節有獨到的體悟，通過製造得體的懸念和驚喜，使客戶得到意外收穫。而最高的境界就是在毫無體驗的感覺中留下耐人尋味的體驗，如同中國古典美學中「超以象外，得其環中」的意境。設計師只有造型藝術基礎是遠遠不夠的，導演、戲劇家、文學家等多種角色集於一身，設計師的傑作將從以往的「二維」（平面設計）「三維」（產品和環境設計）發展到「四維」乃至更多維的空間（情節）。

[29]　王培才.體驗營銷讓消費者體驗什麼[J].市場周刊，2004（9）：100-101

第二章　環境分析與藝術設計

從系統論的角度來看，環境與系統是相互作用、相互影響的。作為一個系統，藝術設計與其所處的環境——人類社會、自然界是相互作用、相互影響的。一方面，藝術設計在各個方面影響著人類社會和自然界；另一方面，藝術設計在很大程度上受到人類社會和自然界的影響。因此，對環境的理性分析必不可少，設計師必須認識到，環境一直在不斷地給藝術設計創造新機會和產生危機。因此，持續地監視環境和適應環境對藝術設計至關重要。

在藝術設計的舞臺上，設計師正在受到全球力量的影響。如：全球生活方式的迅速傳播；在汽車、食品、服裝電子等行業全球品牌的發展以及自然環境的惡化。[30]隨著全球面貌的迅速改變，設計師必須時刻關注幾種主要的力量：自然環境、經濟、人口、科學技術、政治法律、社會文化力量。這幾種宏觀力量對營銷和藝術設計產生直接和間接的影響，是設計師不可控制的因素，設計師難以預料和改變其作用，但可以通過對宏觀環境的瞭解和預測，不斷調整設計。

[30] 菲利普·科特勒.營銷管理 [M]. 第 11 版 .梅清豪 譯.上海人民出版社，2004.177

第一節　宏觀環境與藝術設計

一、自然環境

　　自然環境是指能夠影響社會生產過程的自然因素，包括自然資源、氣候、生態環境、企業所處的地理位置等，藝術設計的材料選用、最終產品等，無不受制於環境或者影響環境，適應環境是對設計師的基本要求。例如中國東南部地區與西北地區的屋頂設計就因為氣候不同形狀迥異，東南地區多雨水因而屋頂坡度大，西北地區乾旱少雨因而屋頂較平。受到全世界推崇和喜愛的斯堪的納維亞的設計師就非常善於利用當地材料，以獲得人們的心理認同感。在家具的設計中，設計師們利用當地豐富的森林資源，將木材富有生命的紋理和溫暖的情感融入設計之中，使人們獲得共鳴。[31]

　　是否考慮到自然環境的影響因素有時甚至是關係設計成敗的決定性因素。例如，上海地處華東，地勢平均高出海平面就是有限的一點，一到夏天，雨水經常會使一些建築物受困。德國的設計師就注意到了這一細節，所以地鐵一號線的每一個室外出口都設計了三級臺階，要進入地鐵口，必須踏上三級臺階，然後再往下進入地鐵站。就是這三級臺階，在下雨天可以阻擋雨水倒灌，從而減輕地鐵的防洪壓力。事實上，一號線內的那些防汛設施幾乎從來沒有動用過；而中國設計師設計的地鐵二號線就因為缺了這幾級臺階，曾在大

[31]　許佳. 斯堪的納維亞設計美學形態初探[J].東南大學學報（哲學社會科學版），2004（6）：89

雨天被淹，造成巨大的經濟損失。[32]自然環境不停地發展變化，設計師應當注意分析自然環境變化的趨勢，以採取相應的對策。當前，隨著世界經濟的發展，企業面臨的自然環境日益惡化，藝術設計也面臨著一場革命。當前的自然環境主要表現為以下幾種趨勢：

1、自然資源日趨短缺

自然資源包括三大類：無限資源、不可再生的有限資源、可再生的有限資源。無限資源指空氣、水等以前人們認為取之不盡、用之不竭的資源。但近幾十年來世界工業的迅猛發展，空氣和水受到了嚴重污染。無限資源逐漸演變成了有限資源。全世界淡水用量的 1/3 以上受到各種有毒化學製品的污染，1/5 以上的人口面臨中高度到高度缺水的壓力。中國雖然水資源總量大，但人均佔有量少，分布嚴重不均，多分佈於西南地區，中國水資源總量居世界第六位，但人均水資源量為世界平均水平的 1/4，世界排名第 121 位，被列為世界上最貧水國家之一。萬元工業增加值用水量為世界平均水平的 4-6 倍，萬元工業產值用水量為發達國家的 5-10 倍。城市輸水管網和用水器具損失高達 20%以上。全國缺水城市已達 300 多個。[33]

20 世紀 60 年代以來，全球二氧化碳排放量大大增加，已遠遠超過生物圈的再吸收能力，全球有一半人口生活在二氧化碳超標的大氣環境中，有 10 億多人生活在粉塵超標的環

[32] 汪中求.細節決定成敗[M].北京：新華出版社，2004
[33] 國家環境保護總局.全國生態環境現狀調查報告[J].環境保護，2004（5）.13-18

境中。中國城市地區空氣中懸浮的顆粒和二氧化硫含量是全世界最高的，遠遠超過世界衛生組織規定的標準。其中，太原空氣中懸浮顆粒的含量是國際標準 8 倍，濟南達 7 倍，北京和瀋陽接近 6 倍。[34]

不可再生的有限資源包括石油、煤炭、稀有礦產品等。當今世界面臨著資源日趨短缺的問題。據英國石油公司公佈的全球石油年度評估報告報道，截至 2003 年底，全球已探明石油儲量為 11500 億桶，按照目前的開採速度可供開採 41 年[35]。中國人口占世界的 21%，但石油儲量僅占世界 1.8%。中國對國外資源的依存度日益提高。2003 年，石油對外依存度達 50%。鋼鐵為 44%，銅 58%，鋁 30%。2010 年，中國大部分重要資源都要依賴進口。如此下去，國內的資源會耗盡，世界也難以承受。

中國能耗高，單位產值能耗比世界平均水平高 2.4 倍，是德國的 4.97 倍、日本的 4.43 倍、美國的 2.1 倍、印度的 1.65 倍。比如中國每萬美元產值消耗的銅、鋁、鉛、鋅、錫、鎳合計 70.47 公斤，是日本的 7.1 倍、美國的 5.7 倍、印度的 2.8 倍。

可再生的有限資源包括森林、糧食等。由於亂砍濫伐等人為因素，全世界森林面積急劇減少。據聯合國有關機構公佈的統計數位，在過去的十多年間，全世界森林自然增長及植樹面積每年僅為 520 萬公頃，而森林砍伐面積卻高達 1460 萬公頃，出現嚴重的「入不敷出」。[36]中國人均森林面積和

[34] 劉嬌、洪河.中國環境污染狀況備忘錄〔J〕.生態經濟學，200436-40
[35] 中新網 2004-6-22
[36] 人民網 2001-11-13

人均森林蓄積量低，全國人均佔有森林面積相當於世界人均佔有量的21.3%；人均森林蓄積只有世界人均蓄積量的1/8。而且中國森林的林種、林相單一，林分結構不合理。中國草地退化嚴重，質量持續下降，草地生態功能下降，成為重要的沙塵源區。中國內退化草地和草地鼠害面積分別占可利用草地面積的 29.5%和 47.1%。而中國耕地總量逐年減少，人均佔有量小，質量不斷下降，局部地區土壤污染嚴重。[37]

2、環境污染日趨嚴重

世界工業的發展一方面給人類帶來了福祉，另一方面不可避免地破壞自然環境，造成環境污染。如各種農藥的使用，工業廢水、廢氣、廢物的排放，各種生活垃圾如塑膠袋的大量使用造成的白色污染等。中國的情況更為嚴峻，在全國的600 多個城市中，大氣環境質量符合國家一級標準的城市不到 1%。空氣污染已經嚴重地威脅到了中國人的身心健康和智力發育。每年中國有 17.8 萬人死於污染引起的各種疾病。在農村地區，用煤和柴草取暖和做飯污染了室內空氣，每年導致十多萬人死亡，在中國的大西南和南部，使用硫磺含量過高的煤引起的酸雨現象，使十分之一的內陸環境遭到破壞。

隨著工業生產大幅度增長，工業廢水的排放量不斷增加，造成嚴重的水污染，嚴重影響到工農業生產和人民的生活。中國江河湖庫水域普遍受到不同程度的污染，除部分內陸河流和大型水庫外，污染呈加重趨勢，工業發達城鎮附近

[37] 國家環境保護總局.全國生態環境現狀調查報告[J].環境保護，2004（5）:13-18

的水域污染尤為突出。78％的城市河段不適宜作飲用水源，50％的城市地下水受到污染。由於水污染加劇了水的供需矛盾，使國民經濟受到巨大的損失，同時威脅到人民的健康，人群流行病中有 80％是由污染水傳播的。主要湖泊富營養化嚴重。近岸海域海水污染嚴重，環境狀況總體較差，赤潮頻繁（中國赤潮20世紀60年代以前平均每五六年發生一次，70年代每兩年一次，80年代平均每年增至4次）。

隨著城市居民生活水平的提高，城市生活垃圾每年以10％的速率增長。不少城市由於垃圾得不到及時處理而受到「垃圾包圍城市」的困擾。工業固體廢物歷年貯存量已達6.49億噸，占地面積5.17萬公頃。

世界銀行 1997 年對中國的環境問題進行研究後指出，由於中國環境污染加劇，使得環境事故疊起，與環境污染密切相關的惡性腫瘤和呼吸系統疾病發病率上升。每年由於大氣污染致病而造成的工作日損失達 740 萬人年；在瀋陽、上海及其他一些主要城市，受調查的兒童血液中鉛含量平均超過被認為對智力發展不利水平的 80％左右。

1997 年世界銀行統計，僅中國每年空氣和水污染造成的經濟損失高達 540 億美元，算是相當於中國國內生產總值的3％-8％。[38]

3、政府對自然資源和環境的管理日益加強

由於各國自然資源和環境的現狀不同，各國政府對自然資源和環境管理的認識程度和反應也不同，但總趨勢是日益

[38] 中國生態環境能力的現狀分析[DB/OL]. 中國科學院網站

加強。1989 年 12 月 26 日七屆人大第十一次常委會上通過
的《中華人民共和國環境保護法》，是中國保護自然資源的
一個基本法律文件。制定了經濟建設、社會進步與環境保護
協調發展的基本方針，明確了各級政府、社會組織和公民個
人的權利和義務。2004 年中國政府提出了科學發展觀和循環
經濟的理念。同時，國際上各種環保組織、「綠色組織」應
運而生。

　　以中國每年的月餅包裝為例，近年來月餅的包裝花樣繁
多，木盒、錦緞盒、鐵盒，十分精致，近於奢華。如今的月
餅是形式大於內容。僅拿一種木盒包裝來說，據環保部門專
家測算，平均每生產 100 萬盒木盒月餅，就要消耗 50 棵左
右直徑 10 釐米的樹木。而大量的諸如不銹鋼、鍍金、仿紅
木等等的盒子，吃完月餅，除了扔掉，別無它用。中國是個
資源緊缺的國家，那麼多的紙張、木材、金屬，付之一炬，
既污染了環境也浪費了資源。國內有關部門正考慮立法禁止
此類現象的發生，如規定商品的包裝不能超過商品總價的一
定比例。

　　20 世紀 80 年代以來，環境問題開始在國際貿易體系中
顯現出其重要作用，1992 年里約熱內盧世界環境和發展大
會召開以後，世界範圍內的環境保護熱潮對國際貿易產生了
深刻的影響。國際貿易和環境保護之間的互相制約、互相協
調的關係也日漸突出起來。一些國家把環境因素作為貿易保
護的一種利器，以環境保護法規和標準為原則，設置貿易壁
壘，用來影響其他國家的環境政策，保護本國的利益。這種
非關稅的貿易保護策略被稱為「綠色貿易壁壘」。

　　由於用傳統的關稅措施來限制進口正逐漸被新的貿易壁壘——「綠色貿易壁壘」所取代，由環境保護引起的貿易摩擦或糾紛此起彼伏。如歐盟禁止進口加拿大的皮革製品，因為加拿大獵人使用的捕獵器捕獲了大量的野生動物；20世紀 90 年代開始，由於歐洲國家嚴禁進口含氟利昂冰箱，中國的冰箱出口由此下降了 59％等事例，就是「綠色貿易壁壘」所起的作用。綠色貿易推動了各國綠色消費的興起，環境標誌產品、ISO14000 環境管理系列的出現等都標誌著綠色產品將成為國際貿易的主導產品，綠色產品——綠色食品、綠色織物、綠色紙張、綠色冰箱、綠色包裝等必將成為國家貿易競爭的新熱點。[39]

　　4、自然環境變化對藝術設計的影響

　　自然環境的變化在給人類社會帶來威脅的同時，也給藝術設計帶來了深遠的影響。中國水資源的短缺一方面呼喚節水器具的大量出現，傳統的水龍頭、衛生潔具等的設計將以節水為第一要義；另一方面，對景觀設計中大量出現的非常耗水的草坪和灌木提出質疑，景觀設計中應該以非常節水的喬木為主要的綠化植物。空氣污染的現實對室內、室外環境設計提出了直接的要求：保證室內裝修材料的無污染和良好的通風條件；室外綠化植物應以能夠淨化空氣的樹木為主而非草坪和灌木。石油短缺引起價格上漲影響著人們衣、食、住、行等方方面面，如服裝業中，秋冬裝尤其是女裝大部分是以合成面料為主要原料，石油短缺引起石油價格上漲帶動

[39]　人民網　2001-12-26

滌綸等價格的上漲後，服裝行業的成本不斷上升，服裝設計將不得不考慮原料替代問題。此外，成品油價格上漲，會使個人購車更重視車輛節能，除了顧及性價比外，節能型和小排量轎車將前途無量，汽車設計也將不得不以節能為中心。森林資源的短缺對建築、家具以及包裝等的設計的影響更是直接的，至少在材料方面，天然林木越來越罕見，人造板、複合板材等將越來越多地被使用。

　　生態惡化、環境污染的加劇暴露了現代工業文明帶來的人與自然的深刻矛盾，以往那種人與自然對立的觀點必須被揚棄，作為一種全新的設計觀，綠色設計成為不可阻擋的潮流。

　　藝術設計自它誕生之日起，就時刻反映了人類的需要，關注人類社會的當務之急，解決人類在生產和生活領域的重大課題，綠色設計的出現是在資源短缺、環境污染加劇、各國政府對自然資源和環境加強管理的時代背景下出現的，體現了人的本性和未來發展，它符合人類建設可持續發展社會的要求，符合人的全面發展的最終目標。

二、經濟環境

　　在營銷學理論中，經濟環境是指企業營銷所面臨的外部社會經濟條件，經濟環境一般包括社會購買力和經濟特性兩方面因素。社會購買力主要包括消費者的收入和支出、儲蓄和信用消費等；經濟特性主要包括經濟發展階段、城市化程度、基礎設施等。藝術設計必須瞭解外部社會經濟條件，外部社會經濟條件的運行狀況和發展趨勢會直接或間接地對藝術設計產生影響。

1、經濟發展階段與經濟結構

經濟發展在時間和空間兩個維度上分別表現為經濟發展階段與經濟結構。從宏觀環境看，經濟發展階段的高低直接影響藝術設計的發展空間。以消費品市場為例，經濟發展階段高的國家和地區除重視產品基本功能外，還比較強調款式、特色、服務等，非價格競爭比價格競爭更佔優勢，前文提及發達國家提出體驗經濟的概念就是一例；而在經濟發展階段低的國家和地區則偏重於產品的基本功能及實用性，價格競爭占很大優勢，與此相對應，前者對藝術設計較後者更有著旺盛的需求。

關於經濟發展階段的劃分，美國學者羅斯頓提出了「經濟成長階段理論」被人們普遍接受。他將世界各國經濟發展歸納為五種類型：（1）傳統經濟社會；（2）經濟起飛前的準備階段；（3）經濟起飛階段；（4）邁向經濟成熟階段；（5）大量消費階段。凡屬前三個階段的國家稱為發展中國家，而處於後兩個階段的國家則稱為發達國家。[40]不同經濟發展階段的國家和地區對藝術設計有著不同的需求。

現實中，發達國家歷時性的五個階段在中國卻處於共時性的存在，中國從西部、農村地區到東部、南部以及沿海城市依次呈現著經濟成長的五個階段的特徵。由於歷史的原因，我國經濟呈現典型的「二元經濟」的特徵，儘管從改革開放以來這種經濟結構趨於弱化的歷史進程中。二元經濟結構是美國經濟學家劉易斯在 20 世紀 50 年代提出的經濟概

[40]　王方華.營銷管理[M].北京：機械工業出版社，2002.103

念，意指一個國家的國民經濟中傳統經濟部門與現代經濟部門並存，經濟發達部分與經濟不發達部分並存的結構狀況。二元經濟結構具有普遍性的特徵，它在發達國家早期發展階段上存在過，在當今世界發展中國家表現尤為突出。[41]

中國是一個農業大國和人口大國，農民數量在人口總量中占絕對比重，以城市和鄉村隔離的「各自為政」的發展模式，在工業化、城市化和現代化的進程中形成了獨特的城鄉二元經濟結構。這突出表現在，一方面，農村人口比重過大，城市化水平低，中國鄉村人口占總人口的 60%左右，而發達國家如美國、日本分別為 2%和 5%。中國鄉村人口數量大大超過了土地承載力，阻礙了經濟發展，不利於社會的穩定和發展。另一方面，城鄉居民收入和消費差距拉大，改革開放以來，農村的發展比以前有了較大進步，但相對而言，城市的發展更快，因而城鄉差距拉大了，以收入為例，2003 年，中國城鎮居民人均可支配收入為 8472 元，而農民人均收入為 2622 元，再加上城市居民享有的醫療、住房等補貼因素，實際上城鎮居民的收入是農民的 4 到 5 倍，在農村，由於農產品價格持續走低，生產成本提高，農民收入增加有限，農民的消費支出增長緩慢。[42]二元經濟結構的存在，對國內國民經濟發展嚴重不利。農民的收入上不去，農村購買力上不去，擴大內需就會落空。

[41] 張勝旺.我國二元經濟結構狀況[J].中國供銷合作經濟，2001（10）：17

[42] 周旋.我國城鄉二元經濟結構的現狀及其改進[J].湖北財經高等專科學校學報，2004（5）：17

美物之道

　　分析中國幾乎一切社會問題都不能不考慮二元經濟的
現實。對設計師而言，農村消費者強調產品的實用功能，價
格幾乎是最重要的因素，藝術設計追求的實用、認知和審美
的統一時不能不考慮農村消費者的需求，對大部分農村消費
者而言，由於收入的局限，實用不僅是第一甚至是惟一的考
慮（當然，少數發達的農村地區的消費水平甚至高於較落後
的城鎮）。正因為如此，城市才是藝術設計的主戰場。藝術
設計所創造的附加價值必須通過交換才能實現，毫無疑問，
農村消費者的收入局限限制了藝術設計的進一步發展。儘管
由於中國城市化的迅猛發展，大量農村人口湧入城市，二元
經濟的弱化成為現實，但在很長一段時間，絕大多數產品生
產和消費的地點是在城市，設計師必須正視這一現實，熟悉
城市居民的消費習慣、消費差異、審美偏好等。

　　2、收入分配

　　各個國家、地區在收入和分配上有很大的差異。營銷學
把各國的收入分配分為五種類型：（1）家庭收入極低；（2）
多數家庭低收入；（3）家庭收入極低與家庭收入極高同時
存在；（4）低、中、高收入同時存在；（5）大多數家庭屬
中等收入。中國顯然屬於第 4 種情況，不僅東、中、西部有
差距，而且城市和鄉村、各個行業也存在著較大差距。一方
面有幾千萬人還未解決溫飽問題；另一方面售價千萬元的豪
華轎車迅速售罄，「天價」商品很快就被國內買主買走。

　　改革開放以來，我國城鄉居民收入總體上是不斷上升
的。居民消費逐年增長，恩格爾係數不斷下降，根據 2003 年
的資料，中國城鄉居民恩格爾係數平均為 42%以下，尚處於

小康型水平，但城鎮已上升為寬裕型，生存型消費比例下降，享受發展型消費比例上升，如教育休閒娛樂支出比例持續上升，醫療保健和交通通訊的比例也呈上升趨勢，反映精神生活等非商品支出有較大提高。[43]中國居民收入逐年上升對設計業來說無疑是個利好的消息，正是在此基礎上，藝術設計在國內有了飛速的發展，而藝術設計的飛速發展反過來又促進了我國經濟的發展。

　　設計師設計同一種產品應針對不同收入的消費者進行調整。如迪斯尼公司為低收入者設計的維尼小熊，胖胖的、卡通形象的維尼小熊穿著紅色 T 恤，出現在折扣店裏，而原來的形象為高收入者所用，出現在昂貴的兒童玩具上和高檔專賣店裏。[44]

　　3、儲蓄和信用消費

　　消費者的支出與其儲蓄、借貸有密切的聯繫。儲蓄的增多會使消費者現實的需求量減少，購買力下降，但可以使企業產品在未來可能擁有更大的市場空間。中國人民歷來有勤儉節約的優良傳統，城鄉居民的儲蓄率在世界上一直處於前幾名，這與美國消費者截然相反，中國消費者儲蓄的大幅度增加和消費傾向的連年下降，直接導致了市場消費不足，極大影響了市場繁榮。

[43]　朱慶芳.居民生活質量變化和消費市場的新動向[DB/OL].中國網，2004-01-17

[44]　菲利普·科特勒.營銷管理 [M].第 11 版.梅清豪 譯.上海人民出版社，2004.185

美物之道

　　信用消費是指消費者憑信用先取得商品使用權然後按期歸還貸款，以購買商品。在發達國家，信用消費的受眾面極大，美國幾乎每個家庭都有信用消費的記錄，信用消費占整個消費的 1/3 以上。近年來，中國的信用消費發展較快，特別在城鎮居民的住房等耐用消費品上尤為迅猛，相應的，室內裝潢設計等在我國百花齊放。與信用消費直接有關的設計目前還未引起設計師的重視，如現在很多人都有不少信用卡，然而老式的錢包的插卡位置太少，顧客感到明顯不夠插，隨意插放容易丟失，一些進口品牌的錢包已經將插卡位置設計成 16 個甚至 20 個，但其過高的價格又讓顧客難以接受，這給國內生產錢包的設計提供了契機。

　　此外，設計師必須注意收入、儲蓄和借貸等方面的變化等，因為這些對高價格商品的設計具有特別重大的影響。

三、人口環境

　　人是構成市場的主要因素，市場是由具有購買欲望和購買能力的潛在消費者所組成的。分析人口環境主要是分析人口發展的主要趨勢及其對藝術設計帶來的種種影響。人口環境包括人口的規模、地理分佈、流動趨勢、年齡結構、婚姻狀況、人口密度及文化教育等。不同年齡、不同地點及受過不同教育的人會有不同的需求，設計師應當密切關注人口環境及其發展動向並據此適時調整設計。目前，世界人口發展的主要動向有以下幾個：

1、人口增長

1999 年 10 月 12 日世界人口達 60 億，其中 80% 的人口

屬於發展中國家，並且全世界人口以每年淨增 9000 萬的速度增長。世界人口空前的增長是 20 世紀最為顯著的特徵之一，它改變了人們的生活，也改變了這顆星球上的自然環境。在過去 100 年裏，世界總人口將近翻了兩番，從 16 億增長到了 61 億，而這一增長的絕大部分發生在最近 50 年。中國於 2005 年 1 月 6 日迎來了 13 億人口（不包括香港、澳門特別行政區和臺灣的人口），並且每年要新增加 1200 多萬人。[45]從 20 世紀 70 年代開始實施的計劃生育政策有效地控制了中國人口的過快增長，但由於人口基數過大，在較長的時間內國內人口仍將持續增長。

　　人口的持續增長對藝術設計有著重大意義。人口多意味著需求也多，市場不斷擴大，越來越多新增人口的衣、食、住、行、用等，給藝術設計帶來了越來越大的發展空間。同時，一些公共產品的設計要時刻考慮人口眾多的現實。如城市道路上運行的空調車，車窗是封閉式的設計，到了春秋季節，在上下班高峰時段，擁擠的人群使車內極度缺氧、悶熱無比。

　　2、人口素質

　　同其他物質存在一樣，人口具有數量和質量兩方面特徵，人口的質量是指人口的素質而言的。人口素質是指人口群體所擁有的，決定其面貌和發展前途的，自然和社會的最基本要素的總和，人口素質包括身體素質、心理素質、文化素質等。中國的人口數量雖然世界第一，但人口的素質卻有

[45]　揚子晚報 2005-01-06.A20

美物之道

待提高。全國 15-45 歲的青壯年人口中，文盲率高達 7%左右。在農村，文盲和半文盲人口仍占較大比例，並仍將產生新的文盲。相對而言，中國人口的身體健康素質較高。然而，全國 6000 萬左右的殘疾人口和每年新出生的 100 萬左右的殘疾嬰兒人口，無疑是社會發展過程中沈重的負擔。[46]相應的，有關眾多殘疾人的產品設計和環境設計是藝術設計不可忽略的重要領域。人造肢體、殘疾人用具、公共建築中的盲道、殘疾人專用衛生間等的設計，應充分考慮殘疾人的生理、心理特點，讓殘疾人感受到全社會的關愛。

3、人口出生率

21 世紀生育率水平將會降低，尤其是欠發達地區。20 世紀 50 年代，欠發達地區的婦女平均生育六個孩子，而現在達到近三個。到 21 世紀中葉，全球生育率平均水平有望接近替代水平，大約是一對夫婦生育兩個孩子。[47]在中國，由於成功地實施了計劃生育政策，20 世紀 70 年代以來人口出生率不斷下降，上海等大城市還出現了人口負增長。然而，大量獨生子女的出現以及獨生子女生育的獨生子女的出現使我國的兒童市場形成了自己的獨特性。據調查，中國 80%的工薪家庭中，一個孩子的月平均消費要超過大人。中國獨生子女政策催生了「四二一」家庭結構，獨生子女有了「六個口袋」綜合症，即孩子的爺爺奶奶、外公外婆、爸爸媽媽把孩子當成家庭的中心、小皇帝，孩子的東西應有盡有，因

[46]　揚子晚報 2005-01-06.A20
[47]　約瑟夫・沙米.聯合國人口司司長談世界人口的主要變化[DB/OL]. 王志理，高明靜，譯.中國人口資訊網，2004-09-21

此，兒童用品的設計應當充分考慮到家長對價格不敏感的特點以及兒童求新求異的特點，不斷推陳出新，引導家長和兒童的需求。

4、人口老齡化

隨著人口不斷增長，世界人口也在不斷的老化，人們也將更為長壽。現代醫學、生活方式變化以及營養水平提高會使得死亡率更低，生命周期更長。到 21 世紀中葉，全球人口預期壽命預計將達到 75 歲左右。在未來 50 年，65 歲及以上人口的比例將會翻一番，從 7%增長到 16%。[48]

中國人口的年齡結構正在迅速老化，年齡結構正在由成年型轉變為老年型。中國是世界上老年人口數量最多的國家。目前國內老年人口已達 1.32 億，占總人口數的 10%。根據有關資料預測，到 2050 年，60 歲及 60 歲以上的老年人口總數將占全國人口總數的 1/4，即 4 億左右。其中 70-79 歲的「中老年」人口將近 2 億，80 及 80 歲以上的「老老年」人口也將達 5000 萬。中國的人口老齡高峰將於 2030 年左右到來，並持續 20 餘年。人口的老齡化正對全社會提出前所未有的挑戰。大量老年人的增加，使社會將更多的資金用於老年人的保健等方面，適合老年人的產品如醫療保健用品、老年公寓、食品、服裝、旅遊及娛樂等的需求將迅速增加。與此同時，老年人的購買力也逐漸提高，針對「銀髮市場」需求的設計將更多地關注老年人的心理生理特點，考慮到老年人重視傳統的審美偏好。

[48] 約瑟夫・沙米.聯合國人口司司長談世界人口的主要變化[DB/OL]. 王志理，高明靜，譯.中國人口資訊網，2004-09-21

5、人口流動

人口的流動會引起市場需求的急劇變化。在21世紀，隨著世界人口的增長，國際遷移將會有增無減。在未來半個世紀，發達地區仍將是國際遷移的淨流入地方，年均至少流入200萬人口。遷移到歐洲的絕大多數人來自非洲和亞洲；遷移到北美的絕大多數人來自中美洲和南美洲。

在未來幾年，世界的多數將不是農村住戶，而是城市居民。欠發達國家的城市化進程是導致人口遷移的重要原因，在未來30年，欠發達國家城市人口將翻一番，從現在的20億上升到2030年的40億。大量從農村到城市的移民將湧向欠發達國家的最大的城市，這將產生就業和社會服務的需求，對公共衛生保健體系的需求最為突出。[49]

設計師應當注意研究由於人口流動而形成的新的消費群體需求發生的變化。例如在中國，改革開放以來有1.2億到1.4億的農村勞動力遷移到了城市，並影響到其2.4億到2.8億的直系親屬，如此大規模的人口遷移是中國歷史上前所未有的。從農村流入到城市從事服務業、建築業的農村勞動力，他們在衣食住行各方面的需求既與城市居民存在差距，又與以前在農村時不同，針對這些人群的藝術設計可以給企業帶來巨大的市場機會。[50]

6、家庭規模

過去的50年，隨著家庭結構從大家庭轉變到核心家庭，

[49] 約瑟夫・沙米.聯合國人口司司長談世界人口的主要變化[DB/OL]. 王志理，高明靜，譯.中國人口資訊網，2004-09-21
[50] 王方華.營銷管理[M].北京：機械工業出版社，2002.97

家庭規模不斷縮小。目前發達地區、東亞、東南亞、加勒比海、北非等地區的家庭規模分別是 2.8 人、3.7 人、4.9 人、4.1 人、5.7 人。生育率下降、人口遷移、離婚率增加以及老年人增多是導致家庭規模縮小的原因。[51]

中國現有 3.74 億個家庭。中國現有城鎮居民平均每戶家庭人口為 3.2 人，農村居民平均每戶家庭人口為 4.3 人，一般的中國家庭由夫婦和一至兩個子女組成。根據人口普查資料，1982 年中國家庭平均人口為 4.43 人；1990 年，中國每戶家庭人口下降到 3.97 人，首次低於 4 人；而目前則下降到 3.6 人左右，表明家庭規模 20 多年來急劇變小。[52]

家庭規模小型化和家庭數量的增加意味著各類家具、家電的需求將大幅度增加，同時，家庭服務業的興起為有關產品的設計提供了廣大的舞臺。一些產品的設計必須考慮到農村家庭的平均人口數多於城鎮，如針對農村消費者的電鍋的設計就要偏大些。

7、多民族人口

世界上大多數國家由多民族構成，如中國、美國等。有由單一民族構成的，如日本。也有同一民族分佈在許多國家，如阿拉伯民族。不同的民族有不同的文化背景、風俗習慣和不同的道德，從而有不同的消費觀念、消費需求。中國是一個統一的多民族國家，由 56 個民族組成。由於漢族人口眾多，占全國總人口的 91.6%。因此習慣把其餘 55

[51] 2004 世界家庭峰會：四大趨勢影響全球家庭[DB/OL].新華網，2004-12-09
[52] 3.74 億個家庭組成中國大家庭[DB/OL].中國人口網，2005-01-10

個民族稱為少數民族。少數民族中壯族人口最多，達1800萬人，珞巴族人口最少，不足3000人。國家在計劃生育方面對少數民族採取寬鬆、靈活的政策。少數民族人口的增長速度比漢族要快。在少數民族地區，根據各個民族自己的意願和該民族的人口、資源、經濟、文化和習俗等具體情況有著不同的規定：一般可以生育兩個孩子，有的地方可以生育三個孩子，對人口過少的少數民族則不限制生育子女的數量。[53]

在長期的歷史發展過程中，由於中國各民族所處的自然環境、社會條件、經濟發展程度等方面的不同，因而形成了各自獨特的風俗習慣。從各民族傳統來看，在服飾方面，蒙古族習慣穿蒙古袍和馬靴，藏族愛穿藏袍，維吾爾族愛戴四楞繡花小帽，朝鮮族愛穿船形膠鞋，苗、彝、藏等民族的婦女愛戴金銀制的飾品，彝族男女外出時都喜愛披「擦爾瓦」（形如斗篷的羊毛披衫）。居住方面，漢族聚居地區普遍採用院落式住宅，內蒙古、新疆、青海、甘肅等地牧區的民族大多住蒙古包，傣、壯、布依等南方民族愛住「幹欄」式樓房等。當然，隨著民族融合進程的加快，各民族消費習慣逐漸趨同，民族差異日漸縮小。

中國是一個有多種宗教並存的國家，道教、佛教、伊斯蘭教、天主教和基督教在中國都有傳播，信教者約有上億人。當然，不同的民族和不同的人，信仰也有不同。回、維吾爾、哈薩克、柯爾克孜、塔塔爾、烏茲別克、塔吉克、東

[53] 人口和民族[DB/OL].http://www.huaxia.com

鄉、撒拉、保安等 10 個民族信仰伊斯蘭教。藏、蒙古、珞巴、門巴、土、裕固族信仰喇嘛教（也稱「藏傳佛教」）。傣、布朗、德昂族信仰小乘佛教。苗、瑤、彝等民族中有相當一部分人信仰天主教或基督教。漢族中有些人信仰佛教，也有部分人信仰基督教、天主教和道教。

　　設計師要充分瞭解各地區、各民族的風俗習慣和宗教信仰，瞭解他們的禁忌和喜好，有針對性地設計。避免在產品設計中出現少數民族禁忌的標識。

　　針對不同民族的特點進行的藝術設計無疑會贏得市場。例如針對新疆市場的民族和人文融合性的特點，設計師設計了世界上首部具有漢語、英語和維吾爾語操作功能的手機，這種可在三種語言間自由轉換的手機，一上市就獲得熱銷，購買者除維吾爾族之外，還有不少哈薩克族、烏茲別克族的用戶。[54]

　　數量眾多的兒童、老人、殘疾人給中國的藝術設計提出了新的課題，他們是社會中的弱勢群體，他們特殊的生理、心理條件要求社會給予更多的關愛。現實中，一些造價昂貴的老人、殘疾人專用設施利用率很低，而他們能夠與健全人一起使用的設施和設備利用率卻很高，於是，「通用設計」的概念由此產生。

　　中國古代的服裝設計可以說包含著通用設計的思想，寬大的衣褲可以適合不同體形人的穿著。現代的男士褲子設計也有異曲同工之處，如有些西褲腰圍可以調節，加上褲腳可以最後鎖邊，這樣無論高矮胖瘦的人都可以穿。而當代的通

[54] 民族和人文多元化的新疆正處於新的融合期
　　[DB/OL].http://www.huaxia.com，2004-09-10

用設計（Universal Design）是指在有商業利潤的前提下和現有生產技術條件下，產品（廣義的，包括器具、環境、系統和過程等）的設計盡可能使不同能力的使用者（例如兒童、老人、殘疾人等）、在不同的外界條件下能夠安全、舒適地使用的一種設計。[55]概括地說，通用設計就是「能夠滿足各種年齡和身體條件的設計」。

　　通用設計既使特殊人群受益，也使健全人群受益。一方面，令人難堪而且造價昂貴的專用產品，為特殊人群克服生理障礙的同時，又造成了新的心理障礙，而通用設計可以使他們能夠平等地參與社會生活；另一方面，任何一個健全的人都要經歷年幼、疾病和衰老階段，每個人在從兒童到老年的整個人生所經歷的不同階段都會從通用設計的產品和環境中受益，所以通用設計有時被稱為「完整人生設計」或「通代設計」。通用設計對健全人來說是錦上添花，而對弱勢群體人群來說是雪中送炭，其目標是滿足所有人的需求。如對稱的大剪刀設計使慣用左手和慣用右手的人都能方便使用；公共場所入口採用坡度適當的斜坡設計（現在大多為階梯），以便輪椅、車輛和手推車方便地進出；下壓式門把手設計使得無論是大人還是小孩一隻手輕輕下壓就能打開門鎖。而目前許多產品的設計未貫徹通用設計的理念，如火車臥鋪的設計千篇一律，身體肥胖的人使用不便，帶小孩的乘客更是痛苦萬分。將一節車廂少數臥鋪的加寬設計不僅可以滿足特殊人群的需要，普通人也會感到舒適，還可以適當提價。

55　王繼成.產品設計中的人機工程學[M].北京：化學工業出版社，2004.233-235

從營銷學的角度看，提高產品的通用性還可以降低成本，提高企業的經濟效益，節約整個社會的資源。如前述可調節西褲的設計就不會因一些尺碼無人買而浪費。剪刀的對稱設計使得左撇子也願意購買，因而擴大了市場。設計是針對所有消費者的，通用性的產品和環境具有廣泛的可使用性，除了普通的消費群體外還有巨大的兒童市場、老人市場和殘疾人市場。可以說通用設計有著良好的市場前景。如果通用產品成為全社會的主流產品，將從整體上使全社會受益。

案例：公共廁所的通用設計。

每到節假日，南京的商場和洋速食的女廁所門前經常有許多女士排長隊急等著「方便」，這是現今中國廁所設計的缺陷造成的，現今中國的男女廁所空間相等甚至女廁空間更小。由於男女生理特點的差異，據測算，從如廁的用時來說，一個女士相當於三個男士，而男士如廁十有八九站著即可解決，因此有人認為女廁面積至少是男廁面積的三倍以上，然而這是在男女人數相等條件下的設想，公共場所人是流動的，有時候男士人數又遠多於女士，男廁空間不足也會導致排長隊現象的出現。筆者認為，良好的設計應當充分利用空間，這一難題可用通用設計的思路來解決。

方案一：在空間狹小的條件下，可採取火車的廁所設計法，不分性別，男女通用。洗手池公用。

方案二：在空間稍大的條件下，設計一靠左邊的男士站位間，其他若干不分性別的單間，男女通用。或中間加一殘疾人用的單間，洗手池公用或分開。

　　方案三：在空間較大的條件下，設計男女分用的廁所，女廁空間為男廁空間的二倍，在男女廁所之間設若干通用的單間以機動，中間加一殘疾人用的單間。洗手池分開，可設供兒童使用的洗手池。

　　注意事項：單間的設計要有良好的隔音效果；裏面一人高以下部分應塗飾藍黑色以杜絕「廁所文化」；裏面垃圾桶要不易使人看到內容；單間的門栓應方便用手或腳開關；廁具要方便用腳使用；門上標識的設計要通俗易懂。

四、科學技術環境

　　科學技術是生產力中最活躍的因素，誕生於工業革命之後的藝術設計與科學技術、特別是技術有著緊密的聯繫。藝術設計是設計人員依靠對其有用的、現實的材料和工具，在意識和想象的深刻作用下，受惠於當時的技術文明而進行的創造。隨著技法、材料、工具等的變化，科學技術對設計創造產生著直接的影響[56]。學技術不僅直接影響藝術設計，還同時與其他環境因素相互依賴，相互作用，特別是與經濟環境、文化環境的關係更加密切。技術賦予藝術設計以內容，藝術設計則賦予這種內容以形式，這種形式不僅包括產品的外觀，而且包括產品的結構，從某種意義上說，藝術設計相對於技術是第二性的設計。[57]對藝術設計而言，科學技術的發展是把「雙刃劍」：一方面它使現有的設計變

[56]　尹定邦.設計學概論[M].長沙：湖南科學技術出版社，2002.51
[57]　淩繼堯，徐恒醇.藝術設計學[M].上海人民出版社， 2000.6

得陳舊；另一方面它又會給藝術設計提供新的材料、方法和新觀念等。設計師如果不能跟上科學技術發展的步伐，就有可能被淘汰。

眾所周知，科學技術的發展增添了「藝術家族」的成員，如工業社會使攝影、影視被納入到藝術的範疇中，當代資訊技術的發展又使電腦動畫、網路遊戲開始步入藝術的範疇中。科學技術發展對藝術設計的深刻影響主要體現在：

首先，對藝術設計物件的變革。隨著科學技術的發展，人們的衣食住行等產品不斷更新換代，相應的藝術設計在不同的平臺上發揮自己的作用。例如鋼筋混凝土和西門子電梯的發明，立刻帶來了摩天大樓的設計；汽車走進千家萬戶後，汽車設計師的作用日益凸顯，當通訊技術的迅猛發展使得手機成為人們日常用品後，設計師設計的個性化鈴聲、彩屏、外殼等為人們所喜愛。更深刻的是，科學技術的發展使得人類可以以很少的人完成農業和工業領域的繁重工作，大量的人從事服務業和知識行業，人們有了更多的休閒時間。誕生於工業領域的藝術設計逐漸聚焦於服務業。有形產品的設計逐漸讓位於無形產品的設計。

其次，為藝術設計提供新的材料。當科學技術的發展使得新材料大量湧現，往往給藝術設計造成重大影響。例如20世紀塑膠誕生後，由於其易於成型和脫模，且成本低廉，很快在工業中大量運用。由於塑膠多樣化的鮮明色彩和成型工藝的靈活性，使得許多產品設計呈現出新穎的形式，更適宜設計個性的發揮和產品符號的靈活運用。因此，塑

膠成為二戰後的熱門設計材料，而60年代亦被稱為「塑膠的時代」。[58]

最後，為藝術設計提供新的方法。很久以來，設計師是主要設計工具是畫筆和紙，設計理念形成於紙上。隨著電腦技術的發展，電腦硬體不斷升級換代，大量應用軟體不斷湧現，CAD、PHOTOSHOP、FREEHAND、3DMAX等成為設計師的常用軟體，虛擬技術日益完善，現代的設計師幾乎離不開電腦的幫助。「無紙設計」迅速取代了傳統的有紙設計。從概念的形成、素材的收集、設計作品的完成和完善等等，現代設計師比以前的設計師更充分地享受現代科技帶來的便利。而互聯網的普及，使得設計師可以與供應商、顧客在網路上共同進行產品的設計與完善，正是借助網路，產品個性化的設計才能成為現實。

當代科技變革的步伐越來越快，許許多多的產品是幾十年前聞所未聞的。首先，科學技術加速發展，呈現知識爆炸的現象。近30年來，人類所取得的科技成果比過去2000年的總和還要多。其次，科學技術更新的速度日益加快，科技成果商品化周期大大縮短。第三，各學科、各技術領域相互滲透、交叉和融合。第四，科學技術與人文、社會科學的結合。第五，研究與開發的國際化趨勢明顯加快。第六，科學技術，特別是高技術已經成為經濟和社會發展的主導力量。發展高技術及其產業已經成為一股世界性的潮流，高技術及其產業的發展水平已經成為一個國家綜合國力的主要因

[58] 尹定邦.設計學概論[M].長沙：湖南科學技術出版社，2002.53

素，成為衡量一個國家發達與否的重要標誌。[59]

　　設計師必須密切關注科學技術的最新發展，在材料、方法的運用等方面充分利用科學技術的最新成果，同時，以藝術設計的高情感與科學技術的理性結合，將科學技術的成果變為優質的商品，使之成為社會的巨大財富。例如，「太空筆」將航空技術運用到傳統筆的設計中，增添了花色品種的設計，得到了人們的青睞。「太空筆」根據航天員的氣壓式書寫工具改良而成。該筆可以在玻璃、石頭、金屬上書寫而不會損失筆尖，同時可以在零下 40 度和零上 120 度的極端條件下書寫，還可以從任意角度甚至倒著書寫，此外該筆油墨不褪色，在強光下照射 100 小時、在開水中放 100 小時，字迹依然清楚。品種繁多的「太空筆」最低價也要 175 元，可連續使用 3 年，昂貴的要 3650 元，可以 90 年不換筆芯。[60]

五、社會文化環境

　　每個人都在一定的社會文化環境中成長，並在其中生活和工作，每個人的思想和行為都受到一定文化的影響和制約。社會文化因素包括價值觀念、宗教信仰、道德規範、審美觀念以及世代相傳的風俗習慣等。瞭解社會文化環境對藝術設計極為重要。例如，因為文化的關係，顏色感知在世界各國之間有所不同。有學者對亞洲國家和美國的消費者進行

[59]　徐冠華.當代科技發展趨勢[J].中國資訊導報，2002（6）
[60]　莫惠新.90 年不換芯「原子筆」要賣 3650 元[N].江蘇商報，2002-10-13

美物之道

的一項研究發現，中國和日本的消費者將紫色與昂貴的產品
相聯繫，而將灰色與便宜的產品相聯繫。這恰好與美國的消
費者相反。他們將紫色與便宜產品相聯繫而將灰色與昂貴的
產品相聯繫。在中國香港，萬寶路應用了顏色認知的文化差
異，因為白色在中國文化中的重要性，他們就描繪了一個戴
白帽子騎白馬的牛仔形象。[61] 對文化差異的漠視將會對設計
帶來災難性的後果。曾有美國某商人將幾千頂綠色橄欖球帽
子帶入臺灣銷售，結果可想而知：一頂帽子也沒有賣出去，
因為在中華文化綠帽子有另外一種含義：妻子紅杏出牆。男
性女性都非常介意。中國人的帽子雖然可以五顏六色，惟獨
不能有綠色，沒有人願意戴綠帽子受人嘲笑。

　　改革開放以來，人們的自我意識被喚醒並逐步增強，對
自我需要的尊重，對自我價值實現的關注與追求，對自我價
值主題地位的確認等成為人們價值取向的重要因素。反映在
產品上，人們到處打上自己的烙印：T恤衫、杯子、桌曆、
掛曆、手機、休閒包等上面印上自己的肖像，中國歷史上的
人們從未像現在這樣能夠大張旗鼓地張揚自我。文化環境的
改變為藝術設計提供了契機，除了在印章上刻上文字，新的
設計使人們可以把自己的「大頭像」做成印章，在任何場合
都可以給別人留下最深的印象。被稱為「超級Q」的圖章用
數碼相機拍下顧客的正面照，照片輸入電腦後進行一些簡單
的效果處理列印出來，一個真實的「大頭像」。

[61] 亨利•阿塞爾.消費者行為和營銷策略[M]. 韓德昌 譯.北京：機械工業
　　出版社，2000

就出來了，這種圖章可以蓋幾百次且不易褪色，在人們的手機、名片上可以看到這種圖章的身影，不少情侶也愛把兩人親密的「大頭像」做成圖章，在任何時候都可以留下兩人的「同心照」。[62]

六、政治法律環境

藝術設計是社會經濟生活的組成部分，而社會經濟生活總要受到政治和法律的影響，如果產品的使用物件超出本國，還要受到有關國家法律法規以及國際法、國際條約的約束，因此，設計師應當對政治法律環境有明確的瞭解，以確定其對藝術設計的現實和潛在影響。例如 2002 年歐盟通過CR 法案，規定打火機必須有安全鎖裝置才能進口和銷售，這幾乎給中國打火機生產者以毀滅性打擊，有安全鎖裝置的打火機是為了防止兒童在接觸到打火機時受到意外傷害，這體現了歐盟各國以人為本的理念，雖然中國生產者認為不可思議，認為這是一種貿易壁壘。而美國政府對汽車污染和安全的規定使得安全帶、氣囊、安全玻璃及起緩衝作用的保險槓和框架普遍出現，對汽車設計有實質性影響。在玩具設計中，由於政府的規定，設計師的注意力朝向消除玩具的鋒利邊緣、能導致窒息的小碎片及有毒材料。在建築業中，公共建築必須設有專門的殘疾人通道。這些對設計的影響是顯而易見的。[63]上海市公安局曾做出規定，內環線上 1 噸以上的

[62] 薛玲，南佳.印章上「大頭像」，輕輕一敲印象深[N].揚子晚報，2003-04-06

[63] WILLIAM　J.STEVENSON.生產與運作管理[M]. 張群 譯.北京：機械

卡車不准行駛,讓人不得不佩服的是,2 周以內日本汽車製造商就設計生產了 0.9 噸貨物的卡車並迅速銷往上海。[64]

　　國內國際的政治環境的任何變動,如有關人口、能源、物價、財政、金融與貨幣政策等的調整,都給設計師研究經濟環境、調整自身的設計目標提供了依據。如中國銀行利率的上調及購房首付比例的上升,直接影響了房價的上漲速度,導致小戶型住房的走悄,住房戶型的設計就要適時調整。此外,設計師還必須熟悉國家的有關法律法規,如專利法、商標法、產品質量法、著作權法等,要在法律法規的約束下開展設計活動。在全球化的背景下。設計師還應當暸解有關國家的法律和國際上涉及的條約、公約、慣例等各種關稅及非關稅的壁壘等。

第二節　微觀環境與藝術設計

　　藝術設計是針對企業的產品進行的,企業產品的營銷需要關注其所處的微觀環境,微觀環境包括企業本身、供應商、營銷仲介、顧客、競爭者和公眾等。對設計師而言,應當充分暸解企業本身、供應商、顧客、競爭者等的情況。這些微觀因素對藝術設計有著直接的影響。

工業出版社,2000.96
[64] 張漪.「五種文化」帶你走進新視野[N].揚子晚報,2002-06-20

一、企業內部環境

　　企業內部環境包括企業內部的各個部門及其相互關係。藝術設計不是孤立的系統，它與企業的研發、採購、生產、技術、財務、人事和後勤等部門是相互聯繫、相互制約的。設計師在為企業進行產品設計時，應與這些部門及時和充分溝通，在進行設計活動時要充分考慮相關部門的配合或制約。例如，企業的技術和生產能力是新的設計能否轉化為現實的決定因素，如果企業的技術和生產能力有限，設計師就要適當調整設計，新產品不能超越企業現有的技術和生產能力。同時，新產品的設計要考慮企業財務上的承受能力。此外，設計師應當與企業的決策層進行有效溝通，產品的設計是企業發展戰略的有機組成部分，設計師要努力使產品的設計充分體現企業的戰略意圖。

二、供應商

　　供應商是指向企業及其競爭者提供生產經營所需資源的企業或其他組織。供應商的情況對藝術設計有實質性的影響。供應商提供的原材料的質量將直接影響產品的質量，原材料的價格也直接影響產品的成本，這些對產品設計成敗有重大影響。設計師在進行設計時，應當考慮材料的選用儘量避免過分依賴某家供應商的格局，同時，要確保產品的質量能夠得到供應商的保證。

美物之道

三、競爭者

　　在市場經濟條件下，任何企業的產品設計都不可避免地遇到各種類型的競爭者，在越來越激烈的競爭環境下，藝術設計成為企業競爭戰略的中心環節之一。設計師應當識別其競爭者，時刻注意競爭者的產品設計，努力做到「人無我有，人有我新，人新我好，人好我美」，以保持消費者對企業的忠誠，並努力贏得新的消費者的喜愛。由於競爭者是企業生死攸關的重要微觀環境，後文將詳細分析競爭者的識別、不同類型的競爭者以及有關競爭策略。

第三章　市場調研與藝術設計

　　藝術設計的目標是為了滿足顧客的需求，對顧客需求的瞭解成為產品設計的前提之一。設計師要進行產品設計，必須經過市場調研，準確及時地掌握市場情況，使設計建立在堅實可靠的基礎上，以做到有的放矢。一般來說，藝術設計的成功取決於三個因素：設計師的素質與能力、企業的內部條件、企業的外部條件。其中企業的外部條件是未知和不確定的，進行市場調研的主要任務就是消除不確定性。市場調研對藝術設計的重要作用主要體現在兩個方面：一方面，通過市場調研減少不確定性，使藝術設計有較明確的目標；另一方面，在設計過程中，設計師通過調研，及時發現設計中的失誤和外界條件的變化，起到反饋資訊的作用，為調整和修改設計方案提供新的依據。

第一節　市場調研的內容

　　市場調研涉及到藝術設計的全過程，具有豐富的內容，凡是與藝術設計直接或間接相關的問題，都可以成為市場調研的物件。市場調研可劃分為環境調研和產品調研兩類。

一、藝術設計的環境調研

　　藝術設計往往受到各種環境因素不同程度的制約和影

響，而這些因素常常是多變和不可控制的。設計師必須正確認識到各種環境因素的變化，及時調整設計方案，使之與環境的變化相適應。根據前文的分析，藝術設計的環境調研包括宏觀環境和微觀環境的調研。微觀環境調研的對象包括：

企業自身－企業領導層的戰略意圖，企業的技術水平，生產製造能力，財務情況等。

供應商－供應能力，供應物件，可靠性，原料的質量等。

顧客－購買動機，購買力，購買習慣等。

競爭者－著重競爭者的產品分析。

宏觀環境調研包括：

自然因素－產品在什麼樣的自然環境中使用，與產品使用直接、間接相關的自然環境污染情況等。

經濟因素－經濟發展階段，收入和分配，社會購買力，消費者支出模式。

人口因素－使用產品的人口的數量和質量，人口的地理分佈，人口的增長，年齡結構，民族等。

科學技術因素－這其中尤其是技術進步對藝術設計的影響最直接。

政治法律因素－包括本國和產品出口國的有關法律法規，國際慣例。

社會文化因素－瞭解人們的價值觀念、文化傳統、社會心理對設計的影響等。

二、藝術設計的產品調研

一方面是對現有產品的調研，包括消費者對現有產品的

評價、現有產品的市場核對總和包裝設計調研、現有產品所處的生命周期等；另一方面是對新產品的調研，包括消費者對新產品設計的意見，新產品的概念測試、名稱測試、包裝測試，新產品的外形、色彩，使用時的感覺等。

第二節　市場調研的方法

一、資料的來源

　　產品設計的資料有多種來源，大致可分為第一手資料和第二手資料。第一手資料指原始資料。絕大多數產品的設計都需要第一手資料，最常見的方法就是與顧客交談。毫無疑問，顧客的需求和欲望是設計師構思新產品的最重要來源，實證資料表明，大量工業產品的新構思來源於用戶，設計師可以通過對顧客的直接調查法、集中小組討論法以及顧客建議和投訴來瞭解顧客的需求。在實踐中，通過向顧客詢問現有產品存在的問題比直接要求顧客提供新產品的構思要有效得多。正如前文分析過的，在很多情況下，顧客的需求是一個黑箱，顧客自己都無法確切知道自己的需求。對於設計師而言，他們尤其要深刻體察顧客與產品的交互關係，經歷產品的使用環境等。第一手資料的優點在於資料的及時、準確和可靠，不足在於時間較長，費用較高。

　　第二手資料指早已存在的其他現成材料，其來源非常廣泛。如各類出版物、有關網站等，其優點在於費用低、時間短，不足在於時效性、準確性和可靠性不理想。

二、調研的對象

產品設計的調研對象除了顧客還有很多，如營銷人員、競爭者、企業內部員工、經銷商以及其他顧問諮詢機構等，設計師本人對產品的敏銳感覺也是瞭解顧客需求的重要方式。設計師一般經過大學四年的教育，在四年中要學習美術、繪圖、制模等，還要掌握材料、製造工藝和加工的基礎知識。設計師對產品的理解不論從結構上還是造型上都有獨到之處，他們是產品藝術性和實用性的專家，他們對現有產品的理解為新產品構思提供了來源。除了設計師外，還有：

企業內部員工：

對於消費品而言，企業內部員工往往非常瞭解顧客的需求。企業的高級管理人員、產品推銷人員、顧客服務人員等都可以成為產品設計的來源。而最使設計師啟發的通常來自企業的銷售代表和經銷商，他們掌握著顧客需求和抱怨的第一手資料，他們也是最先瞭解競爭發展情況的人。

競爭對手：

設計師可以通過對競爭對手產品的分析發現新構思。當競爭對手的產品上市時，設計師可購買、拆開，發現存在的問題，然後對其進行改進。這種方法只是一種製品的模仿和改進，而不是根本的創新。二戰後的日本就是利用這種方法進行新產品設計，極大地促進了國民經濟的飛速發展。

此外，大學和科研機構、市場調研和諮詢公司等也可以提供顧客需求趨勢及偏好等，為設計師提供設計思路，幫助設計師改進產品設計。

非消費者：

將目光放在還未使用過公司產品的消費者身上會拓寬設計師的思路。設計師應將調查的重點放在去尋找這些潛在消費者需求的共性上，而不是去研究他們的不同。一個著名的案例就是 Callaway 高爾夫運動用具公司，該公司通過研究不使用高爾夫用品的消費者的共同之處而為其產品創造了新的需求。[65]

當美國高爾夫運動用具的生產廠家都在爭奪本土的市場份額時，Callaway 公司問了自己這樣的問題：為什麼那麼多參加體育俱樂部和熱愛體育活動的人們沒有把高爾夫當成他們的運動（在美國，高爾夫價格並不貴）?在探究原因的過程中，Callaway 公司的設計師發現，這些遠離高爾夫的人們有一個共同點：他們都認為高爾夫太難打了：眼和手的配合要協調；注意力必須集中而且還需要長時間的練習才能將那個直徑為 1.7 英寸左右的小球擊打出去。一句話，要掌握好高爾夫運動需要太長的時間。在掌握了這些人的共同點之後，Callaway 的設計師開始研究如何將擊球過程變簡單。最後的答案是——新型波薩球桿。波薩球桿的不同之處就是它的擊球端比一般球桿要大得多，這樣使用者很容易就可以擊到球。波薩球桿一出現就非常成功，它不僅將那些遠離高爾夫的人變成了公司的顧客，而且還將很多其他品牌的用戶被運動本身的難度所困擾的高爾夫愛好者吸引了過來。通過將注意力集中在非用戶上，並將重點

65　W Chan Kim Renee Mauborgne. 發現需求共性 挖掘新市場的金礦 [DB/OL].網易商學院 http://biz.163.com，2005-04-28

放在他們的共同之處而非不同點，Callaway 成功地將人們把
運動簡單化的希望集合起來並轉化成為市場需求。

　　因此，市場調查的使命一方面是去捕獲更多的現有消費
者，另一方面是那些從來沒有使用過產品的人。為了發掘更多
的需求，創造新的市場，永遠要先想想那些非消費者而不是已
經消費的人；要關注非消費者們的共同點而不是不同點。

三、基本的調研方法

　　當設計師需要第一手資料時，可借助觀察法、調查法和
小組訪談法等，互聯網在全球的普及為市場調研提供了新的
途徑。

　　觀察法是一種單向度的調研方法。設計師可運用直接觀
察法和親身經歷法瞭解顧客需求重要細節。直接觀察法就是
設計師到產品使用的現場進行直接觀察，觀察顧客使用產品
的情況；親身經歷法則指設計師通過親自參與產品的使用，
來瞭解顧客的細微感受，把握產品的人機界面等。

　　調查法是一種雙向溝通的調研法，它包括個別訪談法、
電話調查法和郵寄問卷調查法。

　　小組訪談法是指有選擇地邀請6-12人，對欲設計的產品
進行一定深度的討論，每個參加會議的人都能夠充分發表其
見解，設計師可以詳細瞭解被調查者的態度和行為，因而可
以為產品設計提供思路。

　　通過互聯網進行的在線調研比傳統的調研方法要快捷
得多。設計師可以把要調查的問題放置在有關網頁上，或在
與產品有關的聊天室裏尋找願意接受調查的顧客，設計師甚

至可以把產品的二維或三維圖像放在網上，看看人們的評價，以此瞭解產品的有關效果。

第三節　市場調研的局限

市場研究被認為是產品設計的必要前提。但對於全新產品而言，這種觀點並不正確。例如，定型慕絲現在有大量的需求，但它在美國的首次市場測試非常糟糕，人們認為它太粘並且不喜歡慕絲抹過頭髮時的感覺。同樣，電話答錄機接受顧客測試時，得到的全是消極反應，大多數人認為用機器設備回電話是粗魯的和不尊重人的。然而今天許多人認為他們的答錄機是不可缺少的，沒有它就不可能安排好每天的活動。與此類似，滑鼠的首次市場測試也是失敗的，潛在購買的顧客認為它是粗糙和多餘的。正因為如此，有些公司甚至取消對新產品的顧客研究。索尼公司 Walkman（隨身聽）的推出就沒有經過標準的市場研究。

每年企業都耗費鉅資進行市場調查，包括大量的焦點顧客訪談，為的是經由傾聽顧客的聲音，開發滿足顧客需求的新產品。當然，「傾聽顧客需求」的觀念並非錯誤，關鍵還是企業應如何接收、判斷、過濾顧客所發出來的意見。顧客的聲音不盡然永遠是對的，因為顧客是依據有限的經驗與知識條件，提出個人的觀點與建議，顯然有局限性。尤其企業設計的若是變化較大的創新產品，顧客因為對於新領域的產品知識與需求經驗幾乎是一無所知，當然他的意見也就幫助

不大了。在這種情況下顧客的意見可能有盲點。人們對於每一種產品與服務的功能，已經預先存在一種僵固的想法，這些想法很難加以改變。例如：電腦輸入要使用鍵盤、瓶蓋要旋轉打開或撬開、電話用來與遠方親友講話等等，但目前許多創新產品設計，其實已經突破這種功能僵固性的限制。

　　在各種需求矛盾的情境下，通常顧客無法提出有效的解決方案。也就是說，在一些比較複雜的產品需求情境下，企業不應依賴顧客提出產品的解決方案。例如：母親既不希望嬰兒睡覺時包尿片，也不想尿濕被子，這種既不需要包尿片，又不會尿濕被子的解決方案，就需要企業產品設計人員的專業與創意。

　　因此，進行顧客意見調查或顧客訪談時，不應期待顧客為未來的新產品功能與設計方案提出答案，而應該更專注於顧客需求的本質。例如開發電動工具的廠商，不應詢問顧客需要多少功率、多大尺寸、多長電池壽命的電動鑽頭，而要詢問顧客為何要使用這項工具、使用的場合與情境，如此才能得到更多更有用的顧客需求資訊。

　　另外一種在行為科學中經常採用的方法——同理心設計，強調站在顧客的立場，發掘對顧客真正有利的需求。例如，在針對超市購物推車的設計改進方案中，設計師發現若在推車上設置一個可移動的購物籃，可便利顧客將購物車放置於某一固定位置，只須提著小籃即可在人群擁擠的貨架附近選購，並運用小籃將貨物攜回購物車。這樣的設計觀念，明顯是站在便利顧客在擁擠超市採購商品的立場，當然比較容易產生能夠創造顧客價值的設計方案。

　　進行市場調查是產品創新開發必須重視的手段，不過如何知覺顧客意見與真正需求之間的落差，並且發掘顧客未說出來的需求，將是產品設計的最大挑戰，顯然單純傾聽顧客意見無法滿足這樣的需求。

　　統計數位顯示，經過詳細市場調查的新產品開發專案多數以失敗收場。為什麼依據顧客屬性與市場調查所得到的資訊，最後還是無法滿足顧客的真正需求，主要原因是，企業過度依賴顧客的聲音，未能善盡設計師與管理人員應有的專業直覺。

　　因此，產品設計除了需要滿足現有顧客的需求，也需要發掘未來顧客的需求。但是現有顧客未必能夠清楚陳述他們尚未被滿足的需求；而如果連未來顧客在哪裡都不知道，當然更難發掘他們的需求。雖然傾聽顧客聲音是改進創新的必要手段，不過設計師不能完全依賴顧客告訴你如何改進創新。設計師要做好設計工作，除了傾聽顧客聲音，還需要掌握顧客需求的本質，理解顧客消費的實際情境，發掘尚未消費的創新產品。[66]

　　由於顧客研究不僅費用高，而且經常出錯，設計師應當在決策層的支援下，與技術和生產部門協作，採取顧客所需要的產品創新。解決的方法可以是反饋設計，這是一種採用速度和柔性獲取顧客需求資訊，以替代和補充標準的顧客研究的新方法。例如，索尼公司從各種機型的 Walkman 的實際銷售情況獲取資訊，然後迅速調整產品組合設計以適應銷

[66] 劉常勇. 你善於傾聽顧客聲音嗎？ 理解消費實際情境[N]. 財經時報，2005-03-16

售情況的變化，每種機型的 Walkman 的流程設計都是一個
包含有基本技術的核心平臺為基礎的。這種平臺設計得具有
柔性，能夠容納多種機型的 Walkman，如沙灘型、兒童型等
等，很輕易在上面製造生產。根據機型銷售情況，設計師能
夠及時地改變設計，而生產平臺卻保持不變。如果桃紅色是
熱銷的顏色，公司就多生產桃紅色的機型。如果沙灘型機子
看好，公司就多生產這種類型的機子並擴充生產線。這種方
法比傳統進行顧客研究方法確定生產商品要精確得多。同
樣，沒有經過顧客研究，每個季度精工公司的設計師都設計
幾百種款式的新表投放市場。對於顧客購買的那些表，公司
就多生產，而其他無人問津的款式，公司就降低產量。由於
採取反饋設計戰略，精工公司的設計具有高度柔性，能夠迅
速、廉價地推出新產品。[67]

　　不進行顧客研究和實行反饋設計在文藝、娛樂界表現得
尤為明顯。文藝作品的營銷往往是一種「供給式」營銷，一
般不進行顧客研究，其依靠作品打動顧客，使顧客喜、怒、
哀、樂，甚至使顧客受到戲弄和嘲笑，讓顧客如癡如醉。文
藝作品至多進行反饋設計，如果某種作品暢銷，就多創作同
類型的作品，如果某部電影或電視劇觀眾如潮，就趕緊拍續
集，直到觀眾厭煩。如電視劇《還珠格格》熱播，投資方就
趕緊拍續二、續三，電影《無間道》成功後，《無間道二》、
《無間道三》相繼出籠。

[67]　The Wallstreet journal，March 8，1993.A12

第四章　消費心理與藝術設計

　　消費心理是指消費者的消費行為及其心理活動，它使藝術設計有了明確的方向。設計師設計的產品最終要獲得消費者的認可必須瞭解消費者的心理及行為。從消費心理學的角度來看，消費者要完成一個完整的購買過程，其心理活動要經過三個階段：第一，對商品的認識過程。即消費者通過感覺、知覺、注意、記憶、思維等心理活動，對商品個別屬性的各種不同感覺加以聯繫和綜合的反映過程，這是消費者購買行為的重要基礎。第二，情緒過程。消費者在購物時，受生理需要和社會需要的支配，引起不同的內心變化和外部反應，構成各有特色的對商品的情緒色彩。第三，意志過程。消費者在購物時排除各種因素的影響，實現既定購買目的的心理活動。[68]設計師應當關注影響消費者購買的主要因素和購買行為的差異，使設計有明確的針對性。

第一節　影響消費者購買的主要因素

一、文化因素

　　文化指人類從生活實踐中建立起來的價值觀念、道德、理想和其他有意義的象徵的綜合體。每一個人都是在一定的

68　馬建敏.消費心理學[M].北京：中國商業出版社，2000.7

社會文化環境中成長，通過家庭和其他主要機構的社會化過程學到和形成了基本的文化觀念。文化是決定人類欲望和行為的基本要素，文化的差異引起消費行為的差異，具體表現為服飾、飲食、起居、建築風格、節日、禮儀等物質文化生活各個方面的不同特點。比如，中國人大都「望子成龍」，特別是現在大多數家庭只有一個孩子，除了非常重視教育，對孩子的日常用品也儘量講究。這些觀念也必然反映到產品的消費上。即便家庭的經濟條件不寬裕，大人的東西可以將就，但對孩子所用物品要求不低，大都追求物美價昂的產品。[69]

二、社會因素

包括參考群體、家庭等。參照群體即對個人的態度與行為有直接或間接影響的所有群體，如朋友、同事以及所崇拜的人群等。家庭是社會中最重要的消費者購買組織。家庭成員在購買決策的地位是不同的，一般有三種：一是丈夫支配型；二是妻子支配型；三是共同支配型。在中國城鎮家庭中，妻子在購買決策中的地位越來越高，相關的視覺傳達設計就應該關注女性的偏好以設法打動目標群體。

三、個人因素

包括年齡與生命周期、職業、經濟狀況、個性、生活方式等，如各個年齡段的消費者所需要的商品是不一樣的，即

[69] 王佳.顧客購買行為分析法[J].企業改革與管理，2003（11）：50-51

便是同一種產品，在不同的年齡階段也有不同的要求，這是
設計時所必須要注意的。

四、心理因素

　　包括：（1）動機。動機是一種昇華到足夠強度的需要，
它能夠及時引導人們去探求滿足需要的目標。消費者的動機
包括求實、求新、求美、求廉、求名、求信、嗜好、從眾等。
（2）知覺。知覺是個人選擇、組織並理解所獲得的資訊，
以對世界產生一個有意義的圖景的過程。（3）學習。指由於
經驗而引起的個人行為的改變。對於設計師來說，學習理論
的價值就在於通過把產品與消費者強烈的驅使力聯繫起
來，利用刺激性的誘因並提供正面的強化手段，來建立消費
者對產品的需要。（4）信念與態度。人們通過實踐與學習獲
得了自己的信念與態度，信念與態度又反過來影響人們的購
買行為。信念是指一個人對某些事物所持有的描述性的思
想。態度，是指一個人對某些事物或觀念長期持有的好與壞
的認識上的評價、情感感受和行動傾向。態度導致人們對某
一事物產生或好或壞的感情。

　　對影響消費者購買因素的瞭解是決定藝術設計成敗的
關鍵之一。例如美國人都知道檸檬和橙子最富維生素 C，所
以黃色藥片最為好銷，橙色次之，白色再次之。美國的女性
則喜歡粉紅色止痛片，她們認為粉紅色屬於「飄浮」色調，
可使人有上升之感，可以解脫痛苦。德國人對白色的藥片缺
乏信心，覺得藥性不強，而且白色沒有深淺之分，連醫生自
己也容易搞錯。只有我們國家的藥廠，都喜歡白色的藥丸和

製劑，自認為白色有清潔感，並未從消費者的心理考慮藥片的顏色設計與銷售有何關係。[70]

對消費者個性的把握是藝術設計所不能忽略的。如現在手機的鈴聲除了雞鳴狗叫外，「親愛的，有電話了」、「老闆，請接電話」等也成為一種鈴聲。提供各種鈴聲下載的各門戶網站均有不錯的收益。相比之下，傳統有線電話鈴聲就顯得呆板，筆者認為完全可以將手機鈴聲的個性化設計移植到座機上來，以滿足人們豐富多彩的個性需求。

第二節　消費者的購買行為與藝術設計

關於消費者購買行為的發生有一種最普遍的模式，即刺激—反應模式，該理論認為只有通過行為的研究才能瞭解消費心理過程。其中的刺激因素包括產品、價格、促銷等，還包括政治、經濟、文化、技術等的影響的刺激等等。所有這些刺激，進入了購買者的「暗箱」後，經過了一系列的心理活動，產生了人們看得到的購買者的消費行為。

按消費者購買目標的選定程度可將消費者的購買行為區分為：（1）全確定型。此類消費者在購買前已有明確的購買目標，包括產品的名稱、商標、型號、規格、樣式、顏色，以至價格的幅度都有明確的要求。（2）半確定型。此類消費者在購買前，已有大致的購買目標，但具體要求還不甚明確。（3）不確定型。此類消費者在購買前沒有明確的

[70]　汪中求.細節決定成敗[M].北京：新華出版社，2004

或堅定的購買目標，進入商店一般是漫無目的地看商品，或隨便瞭解一些商品銷售情況，碰到感興趣的商品也會購買。

設計師應當在對消費心理充分瞭解的基礎上，通過設計激發消費者的購買動機。例如在商場、超市的設計中，考慮到消費者的心理特點，要延長消費者參觀、瀏覽商店的時間，應將消費者的行走路線設計為長長的購物通道，避免消費者從捷徑通往出口，當消費者走走看看時，便可能看到一些引起購買欲望的商品，從而增加其購買。例如，南京市丹鳳街金潤發超市的斜坡電梯設計使消費者在不知不覺中產生了購買動機。

南京市丹鳳街金潤發超市是個營業面積約一萬多平方米的大型超市，位於南京鼓樓附近繁華的十字路口旁的二三樓上，底下一樓為各種服裝專賣店、肯德基、藥店、飾品店等，超市二樓為各種食品，三樓為日用百貨。上樓的電梯位於最裏面，人們要進入金潤發超市二樓，必須經過一樓大部分店面，上了斜坡電梯並不能到達二樓，必須繼續乘電梯上三樓，上了三樓，再經過大部分的貨架乘電梯下到二樓。這樣複雜的電梯設計目的只有一個，喚醒顧客的需求。於是很多消費者經過琳瑯滿目的貨架、各種促銷牌前，實在難擋誘惑，購買不少預算外的商品。

產品的設計應當綜合考慮消費心理的影響因素。例如兒童用品的設計就不僅僅要考慮兒童的消費心理，還要考慮家長的消費心理。兒童沒有獨立的經濟來源，其消費行為還受到生理、心理發展不成熟的制約，購買決策和購買行為多由家長承當。但由於兒童在現代家庭中的地位日益突出，又是

兒童用品的直接消費者，家長在購買時會充分考慮兒童的特點和偏好，所購商品會儘量使兒童滿意和喜歡，因此，在兒童產品的設計時，既要考慮家長的希望，又要充分考慮兒童的心理特點和願望。由於兒童對產品的認識更多的是通過產品的直觀樣式來判斷其優劣，具有明顯的求新、求奇、好動、好勝的心理特點，因此，兒童用品必須在產品的造型和外觀美化上下功夫，使之造型奇特，活潑有趣，色彩斑斕，形狀各異，功能多樣，包裝精美等。應該注意結合兒童熟悉、喜愛的卡通人物、動物形象，吸引兒童的注意，增強他們的喜愛程度和識記程度。在產品的功能設計上，要重視兒童好玩、求趣的心理，既要注意提高產品的智力開發性、教育性和安全性，以滿足家長對兒童智力及身心健康方面的心理要求。同時，應給予兒童更多的娛樂性，如帶聲響、有動感、有趣味、富於刺激性等。如每年新學年開學的時候，許多家長都會陪著孩子去買一隻鬧鐘便於掌握時間。許多小孩一眼就看中各式各樣的卡通鬧鐘，每個卡通形象都會帶給人想象和樂趣，而且有的鬧鐘的鈴聲設計很特別，既非鈴聲，也非「雞鳴鳥叫」聲，而是設計成一種親切的說話聲「懶蟲，快起床，快起床！」這些鬧鐘的設計可以說把握了兒童的心理特徵。[71]

　　在兒童產品包裝設計上，應採用兒童喜歡的生動活潑、色彩鮮豔的圖案、符號以及兒童喜聞樂見、容易理解的「語言」，一些設計奇特、開啟方便的包裝以及附贈品包裝、有

[71]　文霞.別有情趣卡通鐘[N].揚子晚報，2004-06-12（C16）

獎包裝等對兒童有很強的吸引力。從產品品牌上看，應多設計一些為兒童所喜愛的商標名稱及造型，如兒童食品「旺旺」的商標及其造型就很受兒童的喜愛。[72]

　　必須注意的是，消費者心理是隨著時代的發展而發展的，即使是兒童，當代兒童的心理發展必須引起設計師的高度重視。例如，一個六歲半的女孩和父母逛商場時看中了一條新款的小吊帶裙，於是營業員便拿來讓她試穿，小女孩一看見周圍川流不息的人群便要求找個地方試衣服，營業員很不解，認為沒有必要給小孩子找個試衣間，結果小女孩哭鬧著無論如何也不肯在大眾廣庭下脫試新衣服，即使家長勸說也無濟於事。這說明現代小孩子的個人意識已經越來越強了，要尊重小孩子，童裝商場的設計應當考慮童裝試衣間的問題了。[73]

[72]　周斌.兒童的消費心理特點與營銷策略[J].商業研究，2000(09)：131-132
[73]　小卉.童裝不要試衣間？[N].揚子晚報，2002-05-07

第五章　競爭與藝術設計

當代的市場競爭日趨激烈，設計師不僅要瞭解顧客，還要瞭解競爭者，因為競爭者也在關注著顧客，競爭者也在用其產品滿足顧客的需求以替代自己的產品。設計師必須瞭解其競爭對手，以恰當的競爭戰略指導產品的設計。

第一節　競爭者的識別與基本競爭戰略

對於設計師而言，識別競爭者看似簡單，其實不然。柯達膠捲很容易識別富士膠捲是其競爭對手，索尼公司當然認為松下公司是其競爭對手。然而產品實際和潛在的競爭者範圍是非常廣泛的。一個產品更容易被新出現的產品或新技術打敗，而非當前的產品。就在柯達公司和富士公司的產品設計師想方設法提高膠捲質量時，數碼相機的出現使二者遭受沈重打擊——人們越來越不需要膠捲了。

《競爭戰略》一書的作者邁克爾·波特指出公司面臨的五種競爭力量：同行業競爭者、潛在的新參加競爭者、替代產品、購買者、供應商。就藝術設計而言，最好的競爭戰略就是不斷為顧客提供無法拒絕的優質產品，開拓多種原材料的供應渠道等。從市場的角度來看，競爭者是一些力求滿足相同顧客需要的公司。例如，鋼筆生產者通常把其他鋼筆生產者看成是競爭者。但從顧客需要的觀點來看，顧客需要的

是鋼筆的「書寫的功能」，圓珠筆、鉛筆、簽字筆等也可以滿足。設計師必須不斷關注競爭者的戰略，富有活力的設計師將隨著時間的推移修訂其產品的設計。例如，當美國的汽車設計師注重外形時，日本的汽車設計師轉移到汽車的知覺設計，使汽車部件更好看、感覺更好。

競爭戰略指採取進攻性或防守性行動，在產業中建立起進退有據的地位，成功地對付各種競爭力，從而為公司贏得超常的收益。三種基本的競爭戰略是：

1.總成本領先戰略

2.標岐立異戰略

3.目標集聚戰略[74]

要實施第一種戰略，藝術設計可採取前述價值工程的方法，雖然降低成本，但使功能或者略降、或者不變，最理想使功能仍然提高，這樣從總體上提高了產品的價值，以戰勝競爭對手。

第二種戰略是使產品形成一些在全產業範圍內具有獨特性的東西。它不必降低成本卻可以獲得顧客的忠誠。實施第二種戰略要靠優良的設計在功能和形式上勝競爭對手一籌。例如 1997 年 9 月，受到好友甲骨文公司 CEO 拉裏·埃裏森的啟發，喬布斯決定推出一款網路電腦（NC）：它沒有記憶體，能夠直接接通到網路之上，且價格只有 PC 的一半。但當他看到甲骨文、SUN 和 IBM 在推廣 NC 時成績糟糕，他果斷改變了思路，他看到競爭對手的電腦主機和顯示

[74] 邁克爾·波特.競爭戰略[M]. 陳小悅 譯.北京：華夏出版社，2002.33

器分離而且外型生硬，於是要求設計師做出一台流線造型、顯示器與主機合為一體的電腦。這就是 1998 年 6 月上市的 iMac，這款擁有半透明的、果凍般圓潤的藍色機身的電腦重新定義了個人電腦的外貌，並迅速成為一種時尚象徵。推出前，僅靠平面與電視宣傳，就有 15 萬人預定了 iMac，而在之後 3 年內，它一共售出了 500 萬台。一個秘密是：這款利潤率達到 23% 的產品，在其誘人的外殼之內，所有配置都與此前一代電腦幾乎一樣！這完全是一次藝術設計的勝利。[75]

第三種戰略是主攻某個特定的顧客群、某產品系列的一個細分區段或某一個地區市場。這與後文的補缺設計有異曲同工之處。

第二節　不同的競爭地位與藝術設計

設計師必須明白，藝術設計體現了公司的競爭戰略。根據公司在市場上所處的地位，可分為領導者、挑戰者、追隨者或補缺者。公司處於不同的競爭地位就應當採取不同的設計思路。

一、市場領導者

很多行業都有一被公認的市場領導者，這個公司在相關的產品市場中占據最大的市場份額，它常常在產品的設計上起著領頭羊的作用。如可口可樂、吉列剃鬚刀片。市場領導

[75]　張亮.商業藝術家[J].環球企業家，2005（4）

者必須時刻保持警惕，競爭對手一個產品的創新會使其遭到
重創。對於市場領導者而言，要保持其地位，必須在產品設
計上不斷創新，不能滿足現狀，要做新產品創新的先驅，不
斷增加顧客的價值。例如，20 世紀 90 年代，固特異
（GOODYEAR）輪胎橡膠公司面臨來自米其林公司的激烈競
爭，為了保持競爭優勢，固特異公司的設計師設計了新型的
輪胎，這種輪胎利用深溝槽來排除輪胎表面的水，僅此就勝
過米其林公司的輪胎，因而鞏固了其市場領導者的地位[76]。
擁有絕對領先的產品並不斷創新，不斷優化是市場領導者產
品設計的基本原則。

二、市場挑戰者

在行業中佔有第二和以後位次的公司可稱為追隨者。他
們可以攻擊市場領導者，以奪取更多的市場份額（市場挑戰
者）；或參與競爭但不擾亂市場局面（市場追隨者）。

市場挑戰者可通過新的、更好的產品設計超越市場領導
者。例如，在瑞典嬰兒一次性尿布市場上，SCA 公司是寶潔
公司的競爭者，前者通過較少的投入戰勝了寶潔。SCA 公司
創建了一個網站，通過網站創造了一個與未來新父母對話
的平臺。網站相當於一本有關育兒方面的百科全書，包括
「嬰兒姓名搜索」這樣的軟體。為如何正確選擇一次性尿
布提供建議。在這個網站裏，使用者可以傳送圖片，編寫

[76] 菲利普·科特勒.營銷管理 [M].第 11 版.梅清豪 譯.上海人民出版社，
2004，282

小故事，製作嬰兒祝福表，讓各地的親朋好友見證嬰兒的成長過程。[77]通過網站的建立為顧客帶來了附加價值，SCA 公司成功地挑戰了寶潔公司的領導地位。

三、市場追隨者

市場領導者為了保持其領先地位，不斷進行新產品的設計和開發，在較大投入的同時也存在著較大的風險。而市場追隨者則模仿或者改進革新者推出的產品，它雖然不會超過領導者，但有時追隨者獲得的利潤更高，因為它不承擔新產品創新設計的費用。很多公司的產品設計喜歡追隨而不是向市場領導者挑戰，如果新產品的設計造成對市場領導者的挑戰則往往遭到領導者的報復，領導者會以更新更好的產品來打擊挑戰者。

四、市場補缺者

為了不與市場領導者競爭，一些小公司往往在大公司不感興趣的市場上加強產品設計，以服務於補缺市場。如我國電腦用戶熟悉的鍵盤生產商羅技國際集團公司專注於電腦鍵盤和滑鼠的設計和生產。羅技公司的設計師設計的滑鼠有左手型和右手型的，有形狀像小孩玩的真實老鼠，三維滑鼠使用戶感到它在隨螢幕目標物移動。除此以外，他們還設計

[77]　菲利普·科特勒.營銷管理 [M].梅清豪 譯.第 11 版.上海人民出版社，2004，292

喇叭、操縱槓、攝像頭等電腦附件，他們在全球的銷售額超過了 7.5 億美元。[78]

當然，由於補缺者往往是弱小者。他們必須連續不斷地創造新的補缺市場，進行新的補缺產品設計。進行多種產品補缺比單一產品補缺更能增強公司抗風險能力。

第三節　現代競爭環境下的藝術設計

在工業化初期，由於商品短缺，居民消費水平低，這時候只要產品可用、便宜就受歡迎，這時企業之間的競爭主要是價格的競爭。隨著顧客消費水平的提高，顧客不僅追求產品質量好，價格低，還需要多樣化的、不斷更新的產品，這時企業的競爭主要體現在產品的質量、品種上。當企業提供的產品在價格、質量、品種上差異不大時，誰能最快向顧客提供產品，誰就受到顧客的歡迎，時間成為影響競爭能力的主要因素。而顧客需求的進一步發展，誰能夠滿足顧客個性化的需求，贏得顧客的信賴，誰就能獲得競爭優勢。在當代，顧客考慮到自身的長遠利益，他們希望所需求的產品盡可能減少對環境的破壞，此時，誰能提供給顧客綠色產品，誰就能獲得競爭優勢。二戰以來，特別是 20 世紀 90 年代以來，隨著科技的進步和生產率的提高，在顧客需求發生較大變化的背景下，企業之間的競爭出現了一些新的變化，開始由以往的成本的競爭、質量

[78] 菲利普·科特勒.營銷管理 [M].梅清豪 譯.第 11 版.上海人民出版社，2004，294

的競爭發展為時間的競爭、服務的競爭乃至環保的競爭。與
之相對應，設計領域也發生了深刻的變革，並行設計、大規
模定制設計、綠色設計開始成為一股不可阻擋的潮流。

一、並行設計

　　一直以來，企業的產品開發採用的是串列的方法，即需
求分析——產品設計——工藝設計——加工製作和裝配，一
步步在企業各部門之間按順序進行。整個流程是首先由熟悉
顧客需求的市場人員提出產品構想，由設計師完成產品的設
計後，交工程師確定工藝工程計劃，質量控制人員作出相應
的質量保證計劃。在串列的產品設計開發過程中存在著很多
弊端，首要的問題是以部門為基礎的組織結構嚴重防礙了產
品開發的速度和質量。設計師在設計過程中難以考慮顧客的
需求、製造工程、質量控制等制約因素，易造成設計和製造
脫節；所設計的產品可製造性、可裝配性較差，使產品的設
計過程變成了設計、加工、試驗、修改的多重迴圈，從而造
成設計改動量大、設計周期長、產品設計成本高。串列的產
品設計過程主要存在以下問題：

　　（１）各下游部門所具有的知識難以加入早期設計。越
是設計的早期階段，降低費用的機會越大；而發現問題的時
間越晚，修改費用越大，費用隨時間成指數增加。

　　（２）各部門對其他部門的需求和能力缺乏理解，這降
低了產品設計的效率。

　　要進一步提高產品質量，減少產品設計成本，縮短產品
上市時間，必須採取新的產品設計策略。並行設計方法的出

現解決了串列的產品設計弊端，它能夠並行地集成設計、製造、市場、服務等資源，這種方法從一開始就考慮到產品生命周期從概念形成到產品報廢的所有因素，包括質量、成本、進度和用戶需求。[79]並行設計強調各階段各領域專家共同參加的系統化產品設計方法，其目的在於將產品的設計和產品的可製造性、可維護性、質量控制等問題同時加以考慮，以減少產品設計早期設計階段的盲目性，盡可能早地避免因產品設計階段的不合理因素，對產品設計周期後續階段的影響，縮短產品設計周期。

（1）並行設計的思路。設計時同時考慮產品生命周期的所有因素（可靠性、可製造性）；在設計過程中各活動並行交叉進行；與產品生命周期有關的不同領域技術人員的全面參與和協同工作，實現生命周期中所有因素在設計階段的集成，實現技術、資源、過程在設計中的集成。

（2）並行設計的流程。當初步的需求確定後，以設計師為主，其他專業領域的人員為輔，共同進行產品的概念設計，概念設計方案作為中間結果為所有開發人員共用。每一專業領域輸出的中間成果既包括方案，又包括建議的修改意見。所有的中間成果經協調後，達成一致的認識，並根據此修改意見完善概念設計方案，然後逐步進入初步設計階段、詳細設計階段。

（3）並行設計的人員構成。首先，製造、裝配、質量、營銷人員參與到產品設計的早期活動，有利於預防設計的先

[79] 陳榮秋，周水銀.生產運作管理的理論與實踐[M].北京：中國人民大學出版社，2002.220-223

天不足，節約設計時間和費用，確保產品設計一次成功，從某種角度說，產品的質量也是設計出來的。其次，顧客和供應商加入到產品設計中能減少不確定性，使產品更好地反映顧客需求，提高產品適應市場的能力。產品的設計過程不是一個封閉的或單向交流的過程，而是一個顧客參與的問詢調研相結合的過程。閉門造車只能使設計的產品不受顧客歡迎。最後，環保人員加入到設計過程中有利於在產品設計時考慮產品終止時的資源重用和環境保護問題。

二、大規模定制設計

傳統的企業產品設計有專門的設計部門，較之手工業時期可大幅度提高創新效率，但也存在一些缺點。由於生產流水線上各種設備都是固定放置且都是針對某一產品而專門購買和擺放，改變產品品種會帶來很高的費用，這降低了企業進行產品設計的興趣。而企業為了滿足更多顧客的需求，採用產品多樣化以給顧客更多的選擇，這造成了庫存品和在製品的大量積壓和浪費。

很明顯，以往的設計單純追求人的共性需求，進行批量生產，其結果限制了人的感官功能和個性的發展。人們在購買現有的產品時只能得到部分的滿足。只有當設計的概念轉向顧客，真正按照每個顧客的意願進行設計，人的需求才能獲得最大的滿足。在大規模定制下，強調設計師與顧客雙方的溝通、聯繫和交流，甚至讓顧客參與到設計中，最大程度地按照顧客的需求進行設計，而不是閉門造車式的設計，這實質上反映了設計人性化深層次的一面。同時，顧客也是設

計師豐富的思想來源。顧客在自己的領域也是專家，他們可以傳遞最新的產品資訊、競爭對手的情況以及對產品和服務的使用意見。[80]在每個顧客的需求中還可能蘊藏著某種新意，而這種新意也可成為設計師對產品進行改進和創新的源泉。這些改進和創新反過來又可以用來滿足甚至創造顧客的需求，從而為企業贏得更大的市場。

　　現代科技以日新月異的速度發展，新產品層出不窮。產品的市場壽命大大縮短。順應顧客需求的變化，迅速作出反應，已經成為壓倒一切的競爭因素。用戶需求的多樣化和個性化已經逐漸成為世界的潮流。顧客需求越來越多，期望越來越高，如何儘快開發適銷對路的產品，是製造業在市場競爭環境下求生存的首要問題。隨著資訊技術、網路技術的發展，出現了精益生產、敏捷製造、虛擬製造等多種生產模式。大規模定制生產（MC， Mass Customizition）主要特徵是要求用大規模生產那樣的生產效率和成本來提供滿足不同用戶需求的個性化產品，實現了客戶化與大規模生產的有機結合，增強競爭力。產品首先是設計出來的，大規模定制設計（DFMC， Design For Mass Customization）的概念是 1996年 Mitchell M 提出的，其含義指：採用並行工程的流程管理方式和產品族設計的思想進行產品設計，以便能夠有效地滿足客戶需求。[81]

80　周祖榮，吳瓊. 大規模定制下的工業設計[J]. 江南大學學報（自然科學版），2003 （10）：385-387

81　劉久富，沈春林，王寧生.面向大規模定制生產的產品設計[J]. 機械設計與製造，2002（06）：116-117

　　傳統的產品設計是和工藝過程結合在一起同時進行的，造成適合一個產品的工藝過程不一定適合另一個產品，這種設計思路是以生產效率和生產成本為中心的，它要求針對每一種新的產品建立一個全新的以最高效率為目的的工藝過程，或對舊的工藝過程進行重大修改。而在當代，市場變化快速而且無法預測，顧客的需求轉瞬即變，因此，產品是不固定的，如果對每個顧客定制的產品都重新設計，顯然在費用上不合算，在時間和人力上也行不通。在顧客需要的產品必須大規模定制的環境下，產量下降的同時品種增多，對生產者而言，受設備和技術的限制，生產工藝變化不大，為使設計和生產成本降低，應將產品和工藝分開，這樣會產生許多優勢。

　　（1）由於顧客需求變化快，產品壽命縮短，但獨立於產品的工藝過程可以重復使用，其壽命要遠遠長於單個產品的壽命。

　　（2）圍繞工藝過程進行的產品設計可以增加設備的使用效率。

　　（3）雖然產品品種增加，但實際上很多產品的工藝過程是相同的，工藝與產品的分離可帶來設計與生產的效率。

　　（4）圍繞工藝過程的產品設計可以把重點放在模組化研究上，從而在最終產品產量低的前提下增加模組的生產批量，達到降低生產成本的目的。

　　模組化是實現大規模定制的關鍵因素。模組化提供了產品元件重復使用的方法，通過組合或修改模組來生成新產品是實現大規模定制的最有效途徑之一，因而在產品族設計中

占主導地位。模組化旨在對一定範圍內的不同功能或相同功能不同性能、不同規格的產品進行功能分析的基礎上,劃分並設計出一系列功能模組、通過選擇或組合模組來構成不同的產品,以滿足市場的不同需求。與傳統的模組化設計不同之處在於,產品族設計中的模組通常以現有資源為基礎,是經過標準化、規格化的模組;模組的建立過程同時也是其標準化、規範化的過程。

大規模定制的設計是從產品向市場向細分市場再向個性化顧客進行轉變的必然結果。通過大規模定制設計的產品具有明顯的競爭優勢。對於客戶需求的共性方面,實施大規模生產;對於客戶需求的特殊方面,實施定制化設計和生產。如保齡球的設計生產中,保齡球的中心工廠進行大規模生產,保齡球的鑽孔則由零售商根據顧客的手形進行定制設計。[82]大規模定制設計給企業帶來的競爭優勢有:

(1)成本優勢。在大規模生產的基礎上根據客戶的特定需求來定制產品,既體現了規模經濟的原則,同時又由於充分滿足了客戶的個性需求而不會造成產品庫存積壓,從而有效地降低了成本。

(2)價格優勢。因為定制設計的產品更好地滿足了客戶的需求,對客戶來說價值更高。與非定制產品相比,客戶願意以更高的價格購買。

(3)銷售優勢。由於從一開始就充分考慮統一市場「邊緣客戶」的需求,從而可以增加銷售量,擴大市場份額。

[82] 李應春,程德通.實施大規模定制營銷,滿足個性化需求[J].行政論壇,2004(05):78-79

（4）產品優勢。按照客戶需求而定制設計、生產的產品可能只有極少數，甚至根本沒有競爭對手，所以它在某種程度上居於壟斷地位。

（5）敏捷優勢。實施大規模定制的企業能夠利用各種標準模組，採用柔性的操作很快地生產出滿足環境變化的新產品，從而能夠迅速地適應市場、技術、標準和潮流等方面的變化。

在服裝、玩具等產品的設計領域，顧客甚至可以與設計師共同完成產品的設計。借助網路，顧客對產品的顏色、款式等的具體需求可即時反饋到產品的設計與生產中，顧客決定了產品的最終形態，這是以往設計師所無法想象的。在這種情況下，設計師的使命在於構建產品的框架，在具體的細節部分留給顧客自由發揮的空間。

三、綠色設計

產品設計是將人的某種目的或需要轉變為一個具體的物理形式或工具的過程。傳統的設計理論與方法是以人為中心，以滿足人的需求和解決問題為出發點，而無視產品對自然環境的影響。前文則分析了綠色設計誕生的時代背景。綠色設計針對傳統設計的不足而提出的一種全新的設計理念，它將防止污染、保護資源的戰略集成到生態學和經濟性都能承受得起的產品設計和開發中。綠色設計是指在產品全部生命周期內，著重考慮產品環境屬性（可拆卸性、可回收性、可維護性、可重覆利用性等），並將其作為設計目標，在滿足環境目標的同時，保證產品應有的功能、使用壽命、

質量等。它既考慮滿足人的需求，又注重生態環境的保護與
可持續發展的原則，既實現社會價值又保護自然價值，促進
人與自然的共同繁榮。綠色設計既有利於保護環境，又防止
資源的浪費。綠色設計包含產品從概念設計到生產製造、使
用乃至廢棄後的回收、重用及處理的生命周期全過程，是從
可持續發展的高度審視產品的整個生命周期，強調在設計階
段按照全生命周期的觀點進行系統性的分析和評價，消除潛
在的、對環境的負面影響，綠色設計的核心是「4R」原則，
即減量（REDUCE）、重復使用（REUSE）、回收（RECYCLE）
和再生（REGENERATION）的原則。不僅要減少物質和能
源的消耗，減少有害物質的排放，而且要使產品及零部件能
夠方便地回收並再生迴圈或重新利用。[83]

　　綠色設計是一種並行設計，它要求產品生命周期的各個
階段必須並行考慮，並建立有效的反饋機制，它可以在源頭
上減少廢棄物的產生，綠色設計的種類包括：

　　（1）面向可維護性的設計。綠色設計儘量延長產品的
生命周期以減少產品報廢後的各種處置工作，從而提高資源
利用率，減少對環境的負面影響，在設計中充分考慮產品的
可拆卸性，尤其是容易損壞部件的拆卸和維修。

　　（2）面向節能的設計。關注產品的使用造成的能源消耗。

　　（3）面向可回收的設計。使設計的產品部分或全部進
入下一個生命周期的迴圈中，減少資源的消耗。

　　（4）面向可拆卸的設計。在設計的初始階段就考慮產

[83]　王春鵬.綠色設計思潮對工業設計的影響與指導[J].湖北社會科學，
　　2004（6）：87

品報廢後的拆卸問題，以實現產品的高效回收。

在產品包裝設計方面。綠色設計要求改變求新、求異的消費理念，要簡化包裝，產品包裝儘量選擇無毒、無公害、可回收或易於降解的材料。同時，改進產品結構，減少重量，降低成本並減少對環境的不利影響。

第六章　市場細分與藝術設計

　　任何產品的設計都不是為了所有消費者服務，消費者的人數太多，而需求各不相同。任何產品的設計都需要設計師辨認其最能為之有效服務的細分市場，把一個或幾個細分市場作為目標，為每個細分市場設計產品。

第一節　市場細分的層次與方法

　　未進行細分的市場稱為大眾化市場，進行細分的市場包括細分市場、補缺市場、本地化市場、個別市場。在大眾化市場中，設計師為大量的消費者設計同一種產品。在工業化早期，汽車大王福特就宣稱他的汽車除了黑色以外沒有其他顏色，有意思的是，由美國摩托羅拉公司設計生產的最初的移動電話（大哥大）也是如此。為大量的消費者設計同一種產品確實能夠帶來最低的成本和最大的銷量，但隨著顧客需求的發展，市場日益分為眾多的小群體，這使得以往那種單一的產品設計越來越難以為繼。

一、細分市場

　　細分市場由在一個市場上有相似需求的顧客所組成。這樣設計師就可以區分手機購買者中哪些需要低價格的基本通訊工具，哪些對帶有高清晰拍照功能的豪華手機有需求。

設計師不能創造細分市場，設計師的任務是辨認細分市場並決定以某些子市場為目標市場進行設計。有了明確的目標，設計師在進行產品設計時就可以大致確定產品的功能和形式。

二、補缺市場

補缺市場是對細分市場再細分，補缺市場的顧客需求更為明確，針對補缺市場的產品設計不會引起其他競爭者的注意，並且補缺市場也有足夠的規模。例如，由於多年來關注於補缺市場，德國霍納公司設計精美、生產精良的口琴在歐洲市場上就佔有 85%的份額。

三、本地化市場

在本地化市場中，產品設計要滿足本地顧客的需求，這主要是顧客需求的地理上差異引起的。

四、個別市場

市場細分的最後一個層次就是細分到個人，因為每個人都有自己獨特的需要和興趣，現代科技特別是資訊技術的發展使越來越多的公司可以大規模定制顧客所需要的產品。例如，在芭比公司的網站上，女孩子可以設計自己的芭比夥伴，她們可以給自己的芭比娃娃選擇膚色、眼球的顏色、頭髮的顏色、髮型、服裝和飾品以及芭比娃娃的名字。女孩子甚至可以詳細列出她們的芭比娃娃的愛憎。當芭比娃娃郵寄

來時，女孩子們可以在包裝上找到娃娃的名字以及電腦生成
的關於娃娃的個性描述。看起來針對個別市場的設計不關
設計師的事，實際上這是由顧客和設計師共同進行的設計
活動。設計師設計產品，但並不全部完成，留一部分給顧
客去發揮，設計師更多的是提供一種平臺，顧客有更多的
參與機會。

　　對市場進行細分首先必須明確細分市場的規模、購買力
和特性是能夠衡量的；其次，細分市場的規模是足夠大的，
使設計有贏利的可能；第三，細分市場可以有效接近，使產
品可以到達到顧客手中。藝術設計應當以需要為基礎對市場
進行細分。首先，根據顧客的相似需求把市場劃分為不同的
細分市場；其次，對每一個細分市場確定有哪些人口特徵、
生活方式和使用行為使其可以識別；第三，判斷每個細分市
場的吸引力，估計細分市場的獲利能力；最後，根據每個細
分市場對顧客的獨特需要行設計。

第二節　市場細分的基礎與藝術設計

　　藝術設計主要的物件是消費者市場，對消費者市場的細
分主要以不同的地理、人文和心理特徵等作為根據。主要的
細分變數有：

　　地理因素　地區的不同；城市的大小；人口密度；氣候
　　人文因素　年齡；家庭規模；家庭生命周期；收入；職
業；教育；宗教；種族（民族）；代溝；國籍；社會階層

心理因素　個性；生活方式

行為因素　使用時機；追求的利益；使用者的狀況；使用的頻率；品牌忠誠度；對產品的態度；準備程度

1、地理細分要求把市場劃分為不同的地理區域單位，如國家、省（州）、市、縣、城鎮或鄉村、街道。設計師可以對全部或部分區域進行有針對性的產品設計，但要注意地區之間的需要和偏好的不同。例如在童裝的設計中就必須注意到，中國北方地區的消費者偏好色彩鮮豔、圖案熱烈的童裝，而南方地區，特別是江浙、上海一帶的消費者，更喜歡清淡、素雅的童裝。

2、在人文細分中，市場按照人文變數細分，以性別、年齡、家庭人數、家庭生命周期、社會階層、收入、職業、教育、宗教、種族、代溝、國籍為基礎，劃分出不同的群體。相對而言，人文變數容易區分和識別。

就性別而言，男人和女人有著不同的態度和行為傾向，性別差異長期以來應用於服裝、髮型、化妝品的設計中，現在在手機的設計上也不例外。例如所謂的「女性手機」大體上具有一些共性：其一，外觀小巧輕薄，曲線柔美，多採用大弧面過渡。其二，比「男性手機」更具時尚美感，具備一些特定功能。其三，產品導入期價位較高，以彰顯時尚、品位的訴求。女性手機並不是說所有的女士都要用這個類型的手機，關鍵在於這種類型的手機更多地考慮了女士的要求，以更小更輕更漂亮作為賣點，至於性能如何並不是其關注的首要因素。男人使用的手機，需要能突顯持有者特有的男性品味，體現他的氣質和他的衣著打扮相協調。典型的男性手

機一般是功能強、外形偏大、顏色穩重、鈴聲清晰的產品，它的線條多比較硬朗，色調也以冷色調為主。女性手機在色彩取向上多採用紅色、銀色、藍色，其中紅色為首選色。紅色是一種帶有民族審美傾向的顏色，在個人用品特別是共用物品的配色上，紅色一般都是作為女性色來使用的。女性偏愛紅色一般來講會基於以下幾點理由：一是紅色更能襯托出女性膚色白皙紅潤，嬌媚動人。二是紅色熱情奔放，是一種感性色，和女性天生的在感性思維上所具有的優勢相吻合，能產生共鳴。三是紅色所具有的心理暗示功能對女性特別具有殺傷力，如紅色很容易讓人聯想到嬌豔的花朵，午後的春光，浪漫感性的生活等。在外觀形態風格上，女性手機多採用飽滿的曲線形態，偏重於整體大弧面體形，光順轉折處理，在局部細節上，採用柔態圖形或飾物化鑲嵌。為了傳達女性嬌柔嫵媚的氣質，會較多地採用透明材料、軟性材料、鑲嵌寶石、高光面處理等手段，同時通過一些手機小佩飾的應用，來傳達女性細膩特點的理念。

男性手機在色彩上多採用藍色和銀色。藍色多採用顏色較深的藍色。藍色是一種理性的色彩，帶有科技感和機械感，比較適合男性硬朗、理性的氣質。在外觀形態上，為了強調男性的睿智、冷靜、大度、從容等特點，多會運用金屬、電鍍、皮紋面處理等手段。線型上多採用較為硬朗的直線性，面與面的過渡處理採用轉折較為強烈的硬連接，顯得棱角分明，但在與握持直接相關的轉折面處會採用較為柔和的過渡，以增加手感的舒適度。男性手機要比女性手機在形態上更趨於簡潔乾淨，線型比較質樸硬朗，直線運用較多，轉

折採用硬過渡以強調棱線。女性手機在形態風格上多會採用圓潤飽滿的曲線形態，整體圓滑光亮，在局部細節處理上不斷糾纏，以撩撥女性細緻感性的心理。[84]

年齡可細分為兒童、少年、青年、中年、老年等。就玩具來說，一般人認為小女孩在 6 歲後就會拋棄洋娃娃，但是美國的一位中年婦女羅蘭不這麼想，她認為 7 到 12 歲之間的女孩是一個被玩具商忽略的消費群，而這裡面蘊涵著數十億美元的巨大商機。在推出面向這一年齡段女孩的娃娃和書的配套系列——「美國女孩」後，「美國女孩」以 8200 萬個娃娃和 700 萬本書的銷量成為美國市場上僅次於芭比娃娃的第二大暢銷玩具。生產「美國女孩」的快樂公司 2001 年的銷售額為 3.5 億美元。一個系列 8 個「美國女孩」娃娃中每一個都有配套的 6 本書來講述她的故事，如在美國的幸福生活細節、在經濟蕭條時期教授女孩怎樣長大等，這些書和娃娃的絕妙搭配，給女孩們帶去另一個世界。[85]

只是在少年兒童中的年齡細分就給藝術設計帶來了巨大的市場，更何況還未對青年、中年和老年人進行細分。日本 TOMY 玩具公司和 LOFTY 寢具公司共同設計出一款取名「夢夢」的伴睡玩偶 2004 年 10 月上市後，這種玩偶大受中老年消費者的歡迎。這款伴睡玩偶會說「早上好」、「明天還要一起玩」等一千多句日常用語。2004 年 10 月，它在日本 70 多家大型百貨商店同時出售，購買者中 70% 是 50 歲

[84] 汪金山，葛慶.手機的市場細分要素研究——性別感性工學差異化[J].桂林電子工業學院學報，2004（05）：77-82
[85] 張艷麗.美國富翁白手發家史[N].江蘇商報，2002-10-01

以上的中老年人，最大年齡為 95 歲。雖然「夢夢」的售價高達 1.28 萬日元，但上市 4 個月來的銷量達到了 1.4 萬個。中老年消費者選擇購買「夢夢」的理由，是可以把它當成自己的孫子一樣，跟它說話，以享受含飴弄孫的樂趣。「夢夢」身上裝有 6 處感測器，可按主人設定的起床時間打開電源，自己起床。如果早上主人握了「夢夢」帶有感測器的手，讓它知道你已經醒了，它就會對你噓寒問暖，甚至還會給你講述它昨晚做的夢。TOMY 公司與 LOFTY 公司合作的目的是為了在將「夢夢」推向市場時避免給人以「玩具」的印象，「夢夢」沒有通過玩具銷售渠道上市，而是在商場「LOFTY 枕頭工房」裡與「夢夢」小枕頭和小睡衣一起成套出售。LOFTY 枕頭的售價高達 2 萬至 3 萬日元。[86]

　　對家庭規模的細分會給藝術設計帶來新的思路。如現在雨傘的設計大都小巧、輕便，只能夠一個人用，而若一家三口人（孩子幼小）一同在雨天外出時，沒有一把大傘能夠為全家人遮擋雨水則很麻煩，帶一把傘不夠，帶兩把傘又嫌多。可以說這是藝術設計的遺憾。進一步推想，目前還沒有出現針對情侶用的傘，筆者認為針對情侶使用設計的傘的圖案要浪漫，形狀要獨特，如橢圓形。而針對老年夫婦使用的傘就不能是折疊的，傘要略大些，將傳統的長柄傘的傘柄設計得堅固些可以給老人當拐杖用。

　　在更多的情況下，市場細分要結合好幾個因素進行細分，如年齡、性別、體型等，例如，那些中年女性、身材偏

[86]　日本經濟新聞，2005-03-25

胖人的服裝市場上就鮮見，針對這一人群的服裝設計就深受
歡迎，因為這一群體有一定的消費能力。南京太平北路上的
「胖夫人」服裝店對市場進行細分後發現，身材偏胖的中年
婦女有一定的消費能力和審美需求，她們不僅要求衣服合身
顯瘦，款式色彩也要漂亮，價格適中，還要經常出新。該店
聚焦於這一細分市場進行服裝設計，獲得了較好的經濟效益。

　　3、心理細分是根據消費者的社會階層、生活方式或個
性特點將消費者劃分為不同的群體，因為在同一人文群體中
的人可能表現出差異極大的心理特徵。例如，傳統枕頭的設
計應當跳出花色、材料的框框，以心理細分為依據，在造型
上取得突破。最近風靡日本、韓國和臺灣、香港等地的抱枕
很特別，叫做「男朋友抱枕」。其設計根據現代青年女性渴
望關愛、呵護的心理，將枕頭設計成像男子的上半身，它有
一條手臂讓女生睡覺時就好像睡在男朋友溫暖的懷抱裏一
樣。[87]同理可推斷，針對青年男女的心理特點，枕頭上印上
戀人的照片也可以滿足部分細分市場的需求。

　　4、在行為細分中，根據消費者對一件產品的瞭解程度、
態度、使用情況或反應，可以將他們劃分為不同的群體。行
為的變數包括時機、利益、使用者的地位、使用率、忠誠狀
況、消費者準備階段和態度。例如，傘既可以用來擋雨，也
可以用來遮陽，將人們的行為進行細分，可專門設計用來遮
陽的傘。遮陽傘的設計在功能上偏重遮擋陽光、防紫外線，
由於這一細分市場的人群以女性為主，傘的外觀要漂亮，傘

[87]　葉子.「男朋友抱枕」[N].揚子晚報，2005-03-22

身輕巧。相應的，其價格也略高些。此外，中國很多地方，人們在婚禮儀式上需要紅色的傘圖個吉利，可惜沒有專門針對婚禮場合使用的傘。婚禮上使用的傘除了紅色外，傘上還應有吉祥圖案，如深紅色雙喜、鴛鴦戲水等，裝飾也可花俏些，色調以暖色調為主。

第七章　產品戰略與藝術設計

在市場細分的基礎上，設計師可以針對目標顧客更好地設計新產品。從營銷學的角度來說，新產品有六種類型：

1．新問世產品：指開創了新市場的新產品。

2．新產品線：進入已建立市場的新產品。

3．現行產品線的增補品：在已建立的產品線上增補新產品。

4．現行產品的改進更新：提供改進性能或有較大可見價值的新產品，並替代現行產品。

5．市場重定位：以新的市場或細分市場為目標的現行產品。

6．成本減少：以較低的成本提供同樣性能的新產品。

市場上大多數是改進型的新產品，真正屬於創新或新問世產品不到 10%。藝術設計的主要領域還是產品的改進。

第一節　產品生命周期與藝術設計

營銷學理論認為大部分產品都有生命周期，典型產品的生命周期為一條鍾型曲線，這條曲線分為四個階段：導入期、成長期、成熟期、衰退期。有些產品則看不出有生命周期，如回形針、鉛筆等，而有些產品由於不斷開發出新的功能、設計出新的形式，其生命周期則像一條拋物線一樣看不

出有下降的趨勢。考察產品的生命周期、瞭解產品所在的階段對產品設計是至關重要的。

一、導入階段的產品設計

　　在導入階段，新產品由於設計上不完美，生產能力局限，產品銷售增長緩慢，而顧客對新產品不甚瞭解，以前形成的行為習慣一下子難以改變，阻礙了新產品的普及。計劃在市場上引入新產品的公司，必須充分考慮到由此帶來的兩面性，一方面，率先進行產品創新並將新產品導入市場的企業能獲得最大的優勢。由於先入為主心理的存在，如果消費者對新產品感到滿意，就會偏好率先者的品牌，品牌的特徵甚至很容易形成新行業的標準約束後來者。然而率先創新者面臨的風險也不容忽略，如最初圓珠筆的創新者雷諾公司就被後來者超越。失敗的開拓者的弱點是，由於設計上的缺陷，產品太粗糙，定位不恰當或太超前於需求高峰，缺少與後來者的競爭資源等。而後來者的成功在於，不斷改進產品的設計，更低的價格和殘酷的商戰。

　　導入階段的產品必須強化功能設計，這時候產品的形式也許不是最重要的，就像早期的汽車和移動電話，雖然都是黑色，由於其基本功能沒有替代品可提供，一樣受到消費者的歡迎，與此同時，公司要通過必要的傳達手段普及關於新產品的知識，引導消費者試用新產品。

二、成長階段的產品設計

在成長階段，產品的銷售迅速增加，由於有大規模利潤的吸引，新的競爭產品進入市場。競爭者的加入必然帶來產品新的特點並引起價格戰。在這個階段，必須面對新的細分市場進行產品設計，增加新產品的特色和式樣，或設計新的側翼產品以應對競爭。

三、成熟階段的產品設計

大部分產品都處於生命周期的成熟階段，在這個階段，產品的銷售增長放慢步伐，競爭的激烈導致較弱的競爭者退出市場，剩下幾個主要的競爭者在產品的成本、質量、服務上各有千秋，除此之外是一些市場補缺者。在這個階段除了通過必要的營銷手段刺激銷售，產品的設計更需要大力改進。一方面可增加產品新的特點，如尺寸、重量、材料、添加物、附件等，擴大產品的多功能性、安全性或便利性。這樣可以滿足某些細分市場的需求。另一方面，對新產品進行式樣改進，增加產品的美學訴求。如在產品外形、色彩，包裝等方面不斷更新，這樣可賦予產品以獨特的市場個性。

在衰退階段，由於技術進步、消費者需求的變化、國內外競爭的加劇，產品銷售緩慢下降，這時應該進入又一個全新的領域進行產品設計。

在當代，由於科學技術的飛速發展和全球競爭的加劇，產品生命周期越來越短，這對藝術設計提出了越來越高的要求，設計師必須敏銳地把握市場動向，對市場的變化快速反應，以多變的設計應對多變的市場。

第二節　產品戰略與藝術設計

　　藝術設計學理論所指的產品一般是工業產品，人們熟知藝術設計的另一個名稱是工業設計，而在營銷學理論中，產品是指提供給市場以滿足需要和需求的任何東西，包括有形產品、服務、體驗、事件、資產、組織、資訊和創意等。消費者根據三個基本標準判斷產品的吸引力：產品特性和質量，服務和質量、價格是否合適。[88]從營銷學的角度對產品特徵的分析，有助於跳出設計學理論框架的束縛，開拓設計師的視野，找到設計與市場的結合點。

一、產品的層次

　　產品包括五個層次，每個遞進的層次都不斷增加顧客的價值。最基本的層次是核心利益。如熱水瓶提供將熱水保溫的功能。第二個層次是基礎產品，即產品的基本形式。如熱水瓶包括瓶膽、瓶塞、帶把手的外殼等。第三個層次是期望產品，即消費者購買產品時通常希望和默認的一組屬性和條件。例如瓶膽要保溫，外殼和內膽不能破，倒水時水不會大量洩漏，把手的設計要方便使用者的拎取，還有瓶蓋可以防止灰塵落在瓶口等，大部分熱水瓶都能滿足這種最低的期望。第四個層次是附加產品，即包括增加的服務和利益。如熱水瓶獨特的外形設計，精美的裝飾圖案，通電即可燒水的

88　PHILIP KOTLER.營銷管理 [M]. 宋學寶　譯.第二版.北京：清華大學出版社，2003，200-201

功能，輕碰式開關等。藝術設計的競爭主要發生在附加產品的層次上，設計師應當注意到，賦予產品附加利益會增加成本，同時，隨著競爭者產品的出現，附加利益很快會轉變為期望利益。如熱水瓶都具備通電即可燒水的功能和輕碰式開關後，消費者又開始期待新的產品。第五個層次是潛在產品，即產品最終可能會實現的全部附加部分和將來會轉換的部分。如有的設計師打算在熱水瓶的外殼上印製消費者的肖像等。

二、產品組合

　　產品組合是指特定的生產商提供給市場以供銷售的一系列產品或專案。如海爾公司提供給消費者的產品組合包括電冰箱、空調、洗衣機、手機、電視機等。產品組合可以通過廣度、深度、長度和一致性等術語描述。廣度指公司具有多少不同的產品線。如「好孩子」公司的產品線有機械童車、電動童車、嬰兒床、貝貝椅等，它的寬度為四條產品線。長度指產品組合中的產品品種數，即所有產品線中產品種類之和，如機械童車包括手推型（可折疊和不可折疊），電動童車包括二輪、三輪、四輪的，嬰兒床包括木制的和鋼管的等。深度指產品線中每種產品的品種，如電動童車的深度是三。產品組合的粘度是指各條產品線在最終用途、生產條件或其他方面相互關聯的程度。「好孩子」公司的產品都是通過同樣的渠道銷售，其產品線具有粘度。

三、產品線決策

　　一條產品線即為公司的一個基礎平臺原型，它可以為滿足不同顧客要求而增加功能。圍繞基礎平臺設計新的產品可以在降低生產成本的同時為顧客提供更多的品種。一般而言，產品線具有不斷延長的趨勢，一個公司可以採用兩種方法來有系統地增加其產品線的長度，即產品線擴展和產品線填補。當公司決定在市場上向下擴展時，設計師要根據目前的生產線設計低價格產品，而公司決定向上擴展時，設計師要根據目前的生產線改善產品的功能和形式，設計高價格產品，同時，為了避免高價格產品受到低價格產品的負面影響，一般設計的高價格產品都採用全新的名稱，而不是沿用已有的名稱。

四、產品的分類

　　對產品的分類有多種，如果從傳統的三大產業的角度來看，產品可劃分為農產品、工業產品、服務業產品。營銷學以產品的各種特徵為基礎將產品分成不同的類型，如耐用性、有形性和使用者（消費者或工業用戶）。根據耐用性和有形性，產品可分成：非耐用品、耐用品和服務。根據消費者購買習慣進行分類，產品可分為方便品、選購品、特殊品和非渴求商品。

　　由於藝術設計的主要物件是工業產品，關於工業產品設計的著述可謂汗牛充棟，下文選取了一個高科技領域的產品設計案例，說明了藝術設計的成功離不開正確的產品戰略。

第三節　案例：蘋果公司的產品戰略

　　蘋果電腦於美國東部時間 2005 年 4 月 13 日公佈了 2005 財年第二季度財務報告。報告顯示，由於 iPod 數位音樂播放器和 Macintosh 電腦的熱銷，蘋果的淨利潤達到了去年同期的六倍以上。在截至 2005 年 3 月 26 日的這一財季，蘋果的淨利潤為 2.9 億美元，蘋果第二季度共售出了 531 萬台 iPod 數位音樂播放器，以及 107 萬台 Mac 電腦。蘋果的 iTunes 在線音樂商店目前占有數位音樂下載市場 70% 的份額。蘋果稱，它最近銷售了 3.50 億首歌曲。

　　蘋果 CEO 史蒂夫·喬布斯（Steve Jobs）將 iPod 的熱銷歸功於 2005 年 1 月推出的面向低端市場的迷你 Mac，以及售價僅為 99 美元的低價 iPod。Booz Allen Hamilton 諮詢公司的科技分析師巴裏·楊魯澤爾斯基（Barry Jaruzelski）表示：「iPod 為蘋果帶來的大量的用戶，它的設計、易用性以及自身包含的流行因素讓很多消費者大開眼界。」隨著低價 iPod 的推出，蘋果在數位音樂市場占據了絕對的霸主地位。NPD 研究公司公佈的資料顯示，過去 12 個月裏，蘋果憑藉 iPod 佔據了美國 85% 的硬碟音樂播放器市場，據預計，2005 年蘋果的收入將達到 130 億美元——較 2004 年收入增長 33%。[89]

[89]　蘋果電腦公佈財報　淨利潤為去年同期六倍 [DB/OL].http://tech.163.com，2005-04-14.

一、iPod 的概念產生

2001 年，蘋果推出了音樂軟體 iTunes 後，喬布斯考慮到，雖然在電腦上存儲及播放音樂很好，但如果能用一個類似隨身聽的攜帶型記憶體播放音樂也許更好。但在當時，這還是一個非常狹小的市場：2001 年，全美僅售出 72.4 萬台數碼音樂播放器，似乎並不值得進入。但直覺告訴喬布斯，需求是存在的，只是以往的產品普遍太差，不是只能存幾首歌的低效玩具，就是難於操作的磚頭般大的怪物。2001 年初，喬布斯讓工程師著手捕捉這一潮流，這不僅需要更改 iTunes，還需要為硬體設計一個小型作業系統，並開發出像 iTunes 一樣適於消費者存儲、檢索音樂的操作介面。不僅如此，這款全新的播放器還必須能與電腦高速互動，擁有便於使用的介面和華麗的外觀。

二、iPod 的設計

根據喬布斯的概念，工程師托尼‧法戴爾被任命為硬體小組的組長，他的任務是在耶誕節前，生產一款轟動性產品，並被授權可以調用包括喬布斯在內的任何蘋果員工。全球營銷副總裁菲爾‧希勒率先提出應該用轉盤操作，由此加快功能表操作。而設計天才艾韋則負責外觀設計：「從一開始我們就想要一個看起來無比自然、無比合理又無比簡單的產品，讓你根本不覺得它是設計出來的」。於是有了後來的風格極簡、純白的 iPod，在充斥著各種顏色的數位家電市場它完全與眾不同：「它是無色的，但是一種大膽到令人震驚

的無色。」2001 年 10 月 iPod 發佈時，399 美元的價格讓評論界難以看好其前景。2002 年，數位音樂播放器市場開始爆發，一年內售出 160 萬台相關產品，較前一年超過 100% 的高增長。不過 iPod 的銷量卻始終平平，推出第一年，它只售出 10 萬台。[90]

三、構建 iPod 的生長平臺

喬布斯展現了自己魔術師般的才能，他用兩個手術改變了 iPod 的命運。小手術是，一改以往蘋果產品與 windows 不相容的特性，讓 PC 用戶也可以直接使用 iPod。大手術是，將 iTunes 從一個單機版音樂軟體變為一個網路音樂銷售平臺。在 iTunes 之前，已經有了兩個正版音樂銷售網站，但他們害怕 CD 銷售的利潤受損，他們在網路上並不銷售歌曲的永久使用權，而是「出租」：顧客向網站交月租費，然後只能在固定的電腦上下載音樂，當顧客停止付費，音樂則自動「蒸發」。這樣或許的確保護了 CD 的銷售，但很少有人會為那些不能複製不能移動並隨時可能消失的音樂付上每個月 10 美元。喬布斯認為人們想擁有音樂，而不是靠租。2003 年 4 月 28 日，新一代 iTunes 發佈。推出之初，iTunes 已經從世界五大唱片公司拿到了 100 萬首歌曲的合同。雖然每次以 99 美分銷售一首歌，它要向唱片公司上繳 65 美分，但它畢竟是第一家，也是惟一一家聯合了全球五大唱片公司的在線音樂商店。結果，蘋果只用了 6 天的時間就賣出了 100 萬首歌。

[90] 張亮.商業藝術家[J].環球企業家，2005（4）

與 PC 的相容以及 iTunes 的拉動，讓 iPod 先抑後揚：它在隨後兩年內銷量超過 1000 萬台，「21 世紀的隨身聽」之名終於確立起來。雖然距離隨身聽的全球 2 億銷售量距離尚遠，但它做到了隨身聽所不曾做到的：超越電子產品的範疇，iPod 是一種符號、一個寵物以及身份表徵。根據蘋果 CEO 喬布斯的全局設計，當你購買了 iPod 後，只需安裝好免費附加的 iTunes 軟體，就可以很輕鬆地將自有 CD 音樂轉拷到 iPod 中，也可以隨意地就各種選項（音樂類型、歌手、專輯名稱等）來編組播放清單；並可以用信用卡到 iTunes 音樂商店購買超過 100 萬首的音樂；此外，你也可隨意將 iTunes 資料庫裏的音樂燒錄成光碟，或分享給另外的電腦或 iPod。從使用體驗來看，iPod 確實實現了簡單和易操作，同時賦予消費者「史無前例的權力」──自由和隨意。[91]

四、iPod 的產品線

iPod 的毛利率為驚人的 22%，但這也被認為是一個難以長期維持的數位。蘋果如何保持自己的統治地位？近半年來，關於 iPod 即將降價的聲音日隆。事實上，蘋果並非沒有過降價舉措：2003 年底推出的 iPod mini 就是一次成功降價的行動──但蘋果的獨特才能是，它總能讓消費者意識不到這是在降價。擁有 5 款顏色、存儲量為 4G 的 iPod mini 價格為 249 美元，比此前的 10G 的 iPod 價格降低了 150 美

[91] 恩蓉輝. 改變需求:蘋果 iPod 細分市場而非細分產品[DB/OL].網易商學院，http://biz.163.com，2005-04-28

元，這可謂是一記絕殺——購買原版 iPod 者不會覺得利益受損，更多拮据的蘋果愛好者則得到了購買 iPod 的機會。喬布斯誠然可以直接將 iPod 和 iPod mini 系列產品價格分別調低一個檔次——每檔約為 50 美元。但這樣的調整過於生硬，會讓 iPod 的高貴形象受損。於是，他再度富有創造性的，用一款新產品打開降價之門。以往，無論 iPod 還是 iPod mini 都是以硬碟為記憶體，這必然使成本較高，如果推出一款容量較小、但性價比仍維持在蘋果水準的快閃記憶體播放器，這個問題則迎刃而解。在 2005 年初的 Mac World 上，他推出了蘋果版本的快閃記憶體播放器：iPod shuffle。這款只有一包口香糖大小，像以往任何一款 iPod 一樣精致性感的產品有 512 兆和 1G 兩種規格，價格僅為 99 美元和 149 美元。

　　加入價格戰誠然是蘋果的一種考慮，但可以將此視為蘋果在為某一批樂迷量身打造 iPod。真正的樂迷會希望將自己的全部音樂收藏放在 MP3 播放器裏，隨時隨地找出最想聽的播放。但更多人情願電腦隨意播放。針對上千名 iPod 使用者的調查表明，隨意播放功能（shuffle）深受 iPod 使用者喜歡：「隨意播放讓你不知道什麼將出現，但你知道那是你喜歡的，於是人們經常說：『這就像我的 iPod 理解我』。」因此，用來找歌的顯示幕並非必須，甚至功能鍵也可以被簡化為只有六個——播放、暫停、下一首、上一首、聲音提高、聲音減小。當 iPod shuffle 推出後一個月後，蘋果又突然宣佈了 iPod 系列的進一步降價舉措：4G 的 iPod mini 降到 199 美元，同時將其頗受批評的電池使用時間提高了一倍，達到

18 小時。公司同時在原來的 249 美元價位上推出了一款 6G 的 iPod，而其最貴的 60G 的 iPod photo 則從 599 美元降至 449 美元。[92]喬布斯的營銷天才的確讓 iPod 大放光彩，他和世界頂尖音樂公司的聯合，使得成熟的技術（iTune 軟體）、最新產品設計（iPod）和內容（音樂）達成完美、全新的結合。

　　綜合上述七章所述，為了從營銷學的角度研究藝術設計，本文分別從營銷的目的、環境分析、市場調研、消費心理、競爭、市場細分、產品戰略等七個方面研究藝術設計的一些基本方法，嘗試將營銷學與藝術設計學融合起來。前述七章的研究基本以工業產品、特別是消費品為例，因為它一直是藝術設計研究的主要領域。然而，一方面，營銷學的產品概念並不局限於工業領域，它還包括農業和服務業；另一方面，藝術設計自身的發展也使得它拓展了產品的外延，實用、認知（經濟）和美觀的原則也適用於農產品和服務產品中。藝術設計在 20 世紀獲得了飛速發展，近現代的發達國家中，工業占據國民經濟的主導地位，依靠精良的藝術設計，工業的發展如虎添翼。但二戰以來，在發達國家夯實了工業基礎的前提下，服務業飛速發展，其在國民經濟中取代了工業而占據了主導地位。服務業的飛速發展對藝術設計提出了新的時代課題。此外，在人們基本需求大體滿足的情況下，農產品是否可以給人們帶來更多的享受？本書嘗試將研究的觸角延伸到農業和服務業中，以拓展藝術設計的研究領

[92] 張亮.商業藝術家[J].環球企業家，2005（4）：109

域。必須指出的是，從營銷學和藝術設計學結合的角度看，
前述七章的研究框架同樣適用於農產品和服務產品，但是，
相對於工業產品，農產品較簡單，而服務產品則較複雜。從
營銷學的視角看，工業產品、農產品、服務產品的設計既有
共性（例如，有關服務營銷的書籍基本沿用工業產品營銷的
框架），也有個性。後文著重分析農產品設計和服務設計的
各自特點。

美物之道

第八章　農產品設計

地球上自有人類以來，農業就是人類的命脈所在。人類吃的食物，穿的衣物都來自農業。人類一直將農業放在重要的位置上，直至今天，農業是當之無愧的第一產業。

然而不管是中國還是世界上別的國家，對農業的重視從來都是站在物質功利的立場上的。人們很少考慮到農業中也有美的存在。直到上個世紀末，農業才進入美學家的視野。「農業美學」成為新的美學話題。這是面對工業社會造成生態環境破壞理論家們提出的重要對策。

其實，農業的產品本身有豐富的美，只是它的美長期來被其功利性所掩蔽，不為人們所重視。農產品是自然與人工共同的結晶。在農產品中既凝聚著自然美，也凝聚著人工美，是由自然美與人工美化合為一的美，一種綜合形態的美。[93]我們可以看到，純粹野生的水果大多是些「歪瓜裂棗」，而那些經過人精心培育的蘋果，遠比自然生長的蘋果碩大、漂亮，且味道佳美。在這巧如紅玉的蘋果身上，我們既發現了大自然的巧慧，更發現了人工的巧慧。

[93] 陳望衡. 一種嶄新的農業理念——農業美學[J].湖南社會科學，2004（3）：7-9

131

第一節　入世背景下的中國農業與藝術設計

中國是一個擁有 8 億農民的農業大國，長期以來又是農業比較落後的國家。改革開放二十多年來，農村經濟和農民的收入都發生了巨大變化，但與發達國家相比，還有很大的差距。加入 WTO 後，農產品放開經營，國際國內市場融為一體，中國的農產品將接受消費者在市場上嚴格挑選和檢驗。國內農產品在產品質量、品種結構上不適應市場消費需要的矛盾，已經比較突出地表現出來。中國農業同歐美國家相比，不僅僅是體現在經營規模的超小型，而且還表現在農業技術水平、農業勞動力素質和資金實力等方面有相當大的差距。歐美發達國家，農業產業化經營歷史久、程度高、增值多。而中國農業產業化經營的歷史很短，產業化經營程度低，農業還是一個弱質產業。農民收入低下，生活消費不高；農民文化、思想、技能素質不高，很難應對市場規則的要求。這也增加了農業的風險程度。

歷史基礎、結構特點以及環境的因素，決定了中國農業面臨的風險（挑戰）比面臨的機遇更多。諸如，農民人數眾多，素質又普遍低，經濟容量狹小和抵禦風險能力很弱；農村市場發育還不夠充分，存在很多不確定性和風險；農產品供應過剩給農民帶來新的挑戰；農業獨立的產業特性（生命繁衍過程和農產品的鮮活特點）進一步增加了農民的風險。

關於中國農業發展的戰略有很多種，如發展農業技術，增強農產品的營銷能力等。筆者以為，把工業領域的藝術設計移植到農業中，將農產品作為藝術設計的物件，以藝術設

計提升中國農產品的附加值，無疑會促進中國農業的發展，增強中國農產品的國際競爭力。

　　一直以來，藝術設計的物件是工業產品，適用領域從「小匙到大城市」，從藝術設計發展的百年歷史來看，工業設計是藝術設計的主體，從來與農業無關，其實，從設計的本質來看，農業中同樣存在著藝術設計。因為從根本上說，人是藝術設計的出發點，藝術設計的目的就是要使人的生存環境更加合乎人性，使人與物的關係成為一種和諧的、審美的感性關係。農業不僅提供給人們吃、穿、用，它同樣產生美，給人類帶來審美享受，農業中同樣有著藝術設計的成分，農產品經過設計同樣可以達到實用、認知和審美的統一。一方面，在農產品的價值認識上，應兼顧功利價值與審美價值兩個方面。隨著人們對生活質量特別是審美質量的要求提高，隨著農業科技的高度發展，農產品的物質功利價值一面趨向平和，雖然依然重要。與之相應，農產品的審美價值的一面倒日漸凸現。人們對食物的要求，不僅是果腹，還要求美觀，口感好，這種審美上的要求，刺激了農業向著滿足人們的審美需要方面發展。另一方面，要將創建農業景觀提到自覺的高度。進入工業時代以來，城市化造成人與自然的隔離，使得人們越來越向往接近自然的田野風光，向往那種古樸的生活情調，向往人與自然、人與人之間的那種親和關係。效野旅遊、農業旅遊成為旅遊的新趨勢。農業景觀有自然性的一面，也有人工性的一面，將農業景觀的設計提到自覺的高度，對農業景觀的建設無疑具有重要的意義。農業景觀的建設從根本上說，是改變傳統的農業觀念，將農業的價值與意

義提到從根本上改善人類的生態環境，擴大人類的審美生活、促進人類身心的健全發展的高度。

　　農業中藝術設計的恰當運用會大大促進其發展。藝術設計的一些基本原理、方法移植到農業中，同時結合正確的營銷方法，會給農業的發展帶來新思路。當然，由於農產品的複雜程度不能和工業產品相比，農產品的設計不一定由專業的設計師完成，除了農業景觀設計，農產品設計更多的是由生產、管理人員進行，它離不開農業技術人員和營銷人員的協同工作。

第二節　農產品的設計原理

　　實用、認知和審美的原則是工業領域藝術設計的基本要求，在農業中，這些原則同樣不能背離，特別在當代中國經濟從短缺走向過剩的過程中，人們的需求逐漸向高層次發展。就食物而言，已不滿足於吃飽，還要吃得好。因此，農業設計的方法是在滿足人們的基本需要（實用）的基礎上，滿足人們高層次的需要。

一、農產品的安全設計

　　農產品能滿足人們吃、穿、用的需要，這一點毫無疑問，這是人們的基本需要，但設計農產品必須考慮到人們的安全需要，特別在當代，人們有了強烈的環保意識，農產品決不能夠含有毒素和激素，應該做到寧可減產也不能要含有有害

成分的高產，否則將得不償失。這方面的教訓我們已得到不少。如 2001 年，歐洲專家發現，中國出口的凍蝦仁中含有氯黴素。2002 年 1 月 25 日，歐盟委員會決定禁止中國動物性食品進口。這使中國水產品對歐盟的出口嚴重受挫。中國農業部相關報告顯示，受「氯黴素事件」的影響，2002 年 1 至 6 月份，中國水產品對歐盟出口量、出口額比上一年同期相比下降 70.8%和 73%。損失達 3 億到 5 億美元之間，涉及養殖戶 10 萬人以上，重點漁業地區所受衝擊尤為劇烈，受到的損害十分巨大和廣泛。[94]

值得注意的是，農產品的安全保障不僅僅體現的設計的層面上，其更多體現在生產管理的層面上。如國內某公司出口日本的一袋袋荷蘭豆上，產地、植株、管理者、生產者、採購者及採摘樣品等照片與商標一樣貼在包裝上，讓人們對其質量有充分的信任。[95]發達國家對農產品的安全高度重視，一般在採購前對種植基地進行比較全面的環境監測，達到標準後，再對農產品從種植、田間管理、加工、包裝、運輸等各個環節都嚴格把關。而我國的農產品離國際標準還有不少差距。

二、農產品的綠色設計

當代生態危機的加劇促使人們從源頭上思考無污染的

[94] 耿振淞.中國整治水產品藥物殘留，積極應對氯黴素風波[N].揚子晚報，2002-08-22（A14）

[95] 齊海山，等.農產品出口費心思，荷蘭豆上貼照片[N].揚子晚報，2002-08-22（A14）

原料。綠色設計在農業中的運用為農業的發展開拓了一條新道路。過去，中國紡織品在出口過程中屢屢遭受「綠色壁壘」，其中很重要的原因是所用的原料經過了化學染料染色。而如今在中國新疆等地大面積種植的彩色棉花製成的紡織品根本不需要染色，是名副其實的「綠色產品」，可輕鬆突破「綠色壁壘」，成為拉動中國紡織品出口的新增長點。據中國最大的彩棉生產、加工企業新疆天彩科技公司有關人員介紹，彩色棉花是採用現代生物技術改良培育出來的，它在棉鈴成熟吐絮時可直接開出紅、黃、棕、綠等各種顏色纖維的棉花，改變了傳統棉花的本色。由此製成的紡織品不會對土地、水源產生污染。由於彩棉的價格比白棉高，每畝產量又接近白棉花，製成的紡織品原料和服裝很容易通過生態紡織品的國際認證，出口幾乎沒有障礙。大力發展彩棉生產，不僅會提高農民收入，還提高中國紡織品的國際競爭力。

三、農產品的審美設計

在人們吃飽穿暖之後，農產品的外觀變得越來越重要。農產品的審美設計應當注意以下幾方面：

1、注重外型，要使農產品的外型能給人以美感和新奇。如飽滿勻稱，整齊劃一，大小一樣，農產品的表皮和包裝要完整等。例如，桃、李、杏歷來都是南京地產水果的拳頭產品，可在南京市場的水果消耗中，地產水果占不到 10%。很重要的一點是，南京的地產水果從來都不注意包裝，一般都是粗放式採摘，運輸和包裝都不講究，常常用幾個大籮筐一裝就運來，或多或少都帶有機械損傷，即使有好品種，這麼

一來就沒有好的賣相了，所以競爭不過外地精心包裝的水果。這方面，洋水果能給我們更多的啟迪。如美國新奇士橙，大小一樣，個個飽滿而且閃爍著光澤，每個橙都貼上商標，國產水果僅在外型上就無法與之相比。[96]

值得注意的是，傳統的觀念總認為農產品越大越好，以大為美。「美」字的原初意思有人認為就是「羊大為美」。然而在進行農產品設計時，應當進行詳細的環境分析，瞭解顧客的需求變化。因為近年來，中國家庭規模逐漸變小，太大的農產品並不適應小家庭的需要。在城鎮市場上，小西瓜等袖珍水果更受顧客的青睞。如小西瓜一般重 1-3 斤，剛好夠一家兩三口一次食用，顧客買大西瓜一次吃不了，放冰箱不僅麻煩，而且第二天再吃既不新鮮，味道也像打了折扣。同樣是西瓜的外形，除了在大小上可以創新，其形狀也可以創新，如方形西瓜的出現就可以滿足一部分細分市場的青睞，其價格也比圓形西瓜貴幾倍。

2、設計那些實用與審美兼具的農產品。觀賞水果、觀賞蔬菜即是較好的思路之一。如將小果樹栽在漂亮的花盆中，平時可觀賞，瓜果成熟後還可品嘗。市場上能賞能嚐的盆景果蔬得到了許多人的青睞。針對白領和兒童細分市場的需求，觀賞水果和蔬菜的容器設計要符合這些特定人群的需要，花盆要色彩明亮，可以用卡通圖、生肖像裝飾，同時形狀要小，小孩一隻手就可以托起，也可以任意擺放。此外，為了使顧客獲得種植、養殖的體驗，一些植物可採用無土栽

[96]　揚子晚報 2002-05-21（C8）

培的方式，由年輕人和孩子從種子種起，直至長成綠色植物。只要提供植物種子和營養水，顧客只需在盆裏的海綿墊上撒上種子，定時澆水，一段時間後就有綠色植物長出來，此後在種植人的呵護下，見證它點點滴滴的成長。

　　3、大力發展那些能夠直接給人們帶來審美享受的農產品，如花卉、觀賞魚等。隨著人們生活條件和居住條件的改善，購買各種花卉裝點居室成為一種生活時尚，有關統計資料標明，目前中國城鎮人口年平均消費鮮花 3 枝，按全國人口計算人均不到 1 枝，個人消費人均不到 2 元。而荷蘭人均為 150 枝，法國人均 80 枝，美國人均為 30 枝。[97]中國正處於向小康社會大步邁進，人均 GDP 快速增長時期，花卉消費量必將迅速增加。不僅如此，花卉業還有極強的產業融合性，花卉業可以與文化、旅遊、科技、娛樂等產業融合，如春節時有些花店在銀柳、龍竹等花上掛上小燈籠和中國節等具有傳統文化特色的工藝品，討個富貴平安、金玉滿堂的好口彩，於是身價陡漲。而南京舉辦一次梅花節，綜合經濟效益（包括門票、餐飲、住宿、交通收入）可達 20 多億元。

　　4、農業景觀設計。

　　農業提供的產品不只是食物，它還有生態和美學利益。農業景觀的美體現在許多方面，主要有生物多樣性、景觀豐富性和各種要素的協調性。具有生物多樣性的半自然的棲息地和野生動植物種類是一種讓人感覺適宜的農業環境，聆聽農場上小鳥的悅耳鳴叫是感受農場景觀的一部分。從景觀豐

[97]　金震寰.花卉業金礦待開採[N].揚子晚報，2003-02-28

富性的角度來看，即耕作行為本身就含有創造農業景觀的過程，它是一種生產，同時也是一種空間藝術。人們在創造農業景觀的時候，同時也是在創造一種關於這種景觀的體驗和一種文化。對農業景觀的審美是一種參與性的。農業景觀召喚人們參與其中，在人與環境的相互作用中，得到精神的滿足。農業景觀的欣賞和藝術的欣賞不同，需要人們所有感官的共同參與，不僅感官參與，身體也參與。農業與旅遊業結盟——觀光農業的興起會使二者相得益彰。觀光農業源於歐美國家，是一種農業與旅遊業邊緣交叉的新型產業。各種農副產品的種植、養殖、採摘等旅遊專案，讓人們在清新自然的環境中放鬆身心，盡享快樂。觀光農業是在人們生活水平提高、休閒時間增加的基礎上逐步產生的。並且在回歸自然、生態旅遊的思潮影響下，成為旅遊業發展的新趨勢。觀光農業投資少，見效快，許多專案可以利用現有的農田、果園、牧場、養殖場，略加美化和修飾，建成各種觀光性設施，同時也能帶動當地的食品和工藝品的發展。2003 年 3 月，南京市中國國際旅行社通過南京農林局的公開招標，取得了「旅遊農業開發工程」的中標資格。大量的遊客加入農村，會使當地經濟得到極大的改善。據估計，如果南京觀光農業充分開發起來，一年的收入有可能達到 600 萬元。

　　值得注意的是，農產品的設計成功與否最終要靠消費者來判斷，農產品的營銷方式也要進行創新。如傳統農產品在又髒又亂的農貿市場上出售，蔬菜類由於可以靠眼睛來識別而讓消費者放心外，肉類卻讓消費者難以放心。把農產品放到超市上出售成為一種不可阻擋的潮流，超市統一進貨，有

專門的冷藏設備，經營時間也很靈活，而且購物環境也非農貿市場可比擬，在價格相差不大的情況下，超市吸引了越來越多的消費者。此外，網路的發展給農產品的營銷提供了新的思路。通過網路購買農產品的北京市民目前已達 6 萬多戶。

目前在北京市通過網路購買農產品採用會員制，顧客預交一定的菜費就可以成為會員，然後在家裏登錄網址，就可以看到圖文並茂的蔬菜、瓜果等農產品介紹。包括產地、價格、品質等內容，顧客可根據需要自由選擇。網路接到購買資訊後就在全市各個安全農產品基地收購新鮮的蔬菜、水果，之後，立即免費清洗、加工、配貨，迅速送往購買者居住小區內的社區服務站或加盟店，費用從會員預交費中扣除，顧客不出小區就可以在每天上午 10 點、下午 4 點前買到新鮮、優質的農產品。通過網路銷售農產品可節約成本20%。[98]

第三節　農產品的設計案例

發展農業有很多種方法，藝術設計只是其中之一，發展農業需要科技的力量、需要恰當的營銷戰略、需要科學的管理、需要政府宏觀調控等。在當代，以附加值取勝也成為農業的制勝之道，從工業領域移植來的藝術設計給農業發展的影響插上了騰飛的翅膀。

[98]　克琳，素然.京城市民網上買菜[N].北京青年報，2003-10-25

一、「太陽之吻」——美國「新奇士」（SUNKIST）橙

自 2002 年中美雙方達成「中美農業協定」後，第一批來自美國的 54 箱 970 公斤新奇士柑橘就從洛杉磯來到上海虹橋機場，帶著微笑叩響了中國農產品市場的大門，其漂亮的外形、高昂的價格在倍受中國消費者歡迎之時，帶有泥土氣息的國產水果開始受到衝擊。美國「新奇士」橙的設計、生產、管理給中國水果深深的啟迪。[99]

「新奇士」橙產於美國南加州一帶。美國南加州種植橙的農場主為了保護自己的利益，1902 年成立了新奇士種植協會。現在在南加州和鄰近的亞裏桑納州已有 6500 多個農場主成為新奇士種植協會的會員。新奇士已成為他們共有的品牌。目前新奇士每年生產的橙、檸檬和葡萄年產值超過 6 億美元。在費裏摩爾種植區內，果農種植的品種主要有三種，第一種是臍橙，臍橙的主要特點是個大、汁多、肉甜、無核，是柑桔類水果中的上品。臍橙的收穫季節可以從每年的 11 月到第二年的 5 月份。第二種是馬來西亞橙，馬來西亞橙不宜鮮食，但最適合加工成果汁，新奇士果汁、新奇士汽水就是由這種橙加工而成的。馬來西亞橙的收穫期從每年的 2 月到 11 月。第三大類就是檸檬了，檸檬可以全年收穫，大多數被製成果汁飲料，因為一年四季都有鮮果成熟，所以新奇士的果品沒有淡旺季之分。

在收穫季節，專業採摘公司把從果園採摘回來的鮮橙統

[99]　徐斌.探秘美國新奇士[J].中國食品，2001（06）

一運送到附近的加工廠。第一步就是把所有的鮮橙放入流水線中進行分揀，這個過程基本上是由人工來完成，經過分揀後的鮮果大約有 70％的合格果品可以用於加工，另外有 30％的次果可以用來製成果汁。而果皮用來加工成飼料等副產品，剩餘廢料則作為電廠燃料，充分利用了資源。接下來合格的鮮橙被輸送帶送到下一個工序：清洗保鮮工序。合乎要求的鮮橙在這套工序中將被洗去表面的塵土，確定其表面無污漬後才進行浸泡加工後再用一種水融性臘對鮮橙的表面進行保鮮塗層，因為保鮮臘不僅可以防止果實水分蒸發，還可抑制果品內的新陳代謝，經過這種工序處理的鮮果表皮光潔明亮。經過防腐保鮮處理的鮮橙又被流水線上的輸送帶送到下一個程式，就是分等級程式。第一個步驟就是每一個果實必須通過光電探頭，由光電探頭探測出該果實的大小形狀，並將這些結果傳送到電腦由電腦進行分揀處理，電腦將所有分揀結果分為 18 個等級，但電腦也並非 100％的準確， 最終還是在分揀結果中，由人工把不符合本級別的果品分揀出來做好最後的分揀把關工作。人工分揀把關之後的果品與同等級的夥伴們被輸送帶送到該整套流水程式的最後一個工序：包裝工序。流水線把最後把關分揀的果品貼上新奇士的標簽，按等級包裝好，並在包裝箱上打上等級符號。

　　凡是打著「新奇士」牌子的鮮果都由種植協會統一安排營銷。協會由於集中了全部的生產和加工能力，所以他們可以制訂全球性的營銷策略而獲取最大的商業機會。從生產、加工到銷售，協會的利益就是每個會員的利益。

　　新奇士英文名 SUNKIST 意為「太陽之吻」。為了樹立良好的品牌形象，協會積極投放廣告，並參與各種社會活動以提高產品的知名度。他們每年參加當地的玫瑰花車遊行，並把水果放在花車上展示，還贊助美國著名的橄欖球冠軍錦標賽，向青少年球隊捐贈水果等。每年「柑橘小姐」評選活動的優勝者就是產品的形象代言人。在新奇士的網站上還有「檸檬小姐」專欄，介紹各種用柑橘、檸檬做的好吃的食品。目前，新奇士商標價值在全世界排名第 47。據估算，該品牌的無形資產高達 10 億美元。[100]

　　中國是個水果生產大國，目前中國果樹種植面積達 847 萬公頃，產量達 6000 萬噸，占世界水果總產量的 11% 左右。據調查，目前中國居民在食品開支中用於水果消費的約占 2% 左右，隨著生活質量的不斷提高，這種比例還會增加，如此之大的需求量對果農來講應該是件喜事，可到了收穫季節事情往往不是這樣。我們已通過眾多媒體早已瞭解到，越是到收穫的季節，果農往往是先喜後哭：喜的是豐收，哭的是銷路。美國「新奇士橙」的設計、生產和管理給我們帶來的啟迪是多方面的。我們所有的農產品生產者和經營者們應不斷提高商品意識，依靠科技創名牌，優化水果品種結構，強化水果美容，提高水果的貯藏、保鮮和加工技術水平，利用我們自身的優勢，樹立我們自己的品牌，讓我們的產品如同新奇士一樣走紅全世界。

[100] 李美萍.全球最大的柑橘供應商：新奇士[J].農產品市場周刊，2003（17）：37

二、珠海生態農業科技園

　　珠海市生態農業科技園是一個集農業高新技術引進、開發與生產、加工、出口以及觀光旅遊為一體的外向型農業科技園。該園區毗鄰港、澳，地處珠海的城鄉結合部，環境優美，面積廣闊、交通便利，基礎條件十分好。該園區現已發展集科研、生產、商貿、旅遊、教育等多項功能為一體的集團化科研經濟實體，2001年該中心的科技創收就達5000多萬元，旅遊收入1000多萬元，出口創匯達860多萬美元，成為目前中國最具實力的外向型農業科技園區之一。[101]

　　（一）設計景觀的理念分析。珠海生態農業科技園區在設計理念上注入了旅遊、示範、教學、培訓、商貿的概念，即達到「一區多園、一園多用」的目的。園區設計者認為，旅遊的概念很廣泛，只有差異才是最好的旅遊資源。農業科技園區發展旅遊業，就在於它可以通過現代農業的新品種、新栽培模式與傳統農業不同來顯示出差異，加之把其藝術化處理，就成為非常好的旅遊產品。所以，製造差異就可能創造出一個全新的市場，並且這種旅遊還具有可持續發展的優勢。正是源於這種理念，珠海生態農業科技園區在建設初始階段，就把旅遊的理念融了進去，每建設一個溫室或安排一個專案，他們都考慮到了生態、環保、休閒觀光、教育培訓、商貿銷售等因素。並且做到了園區一邊建設、景點一邊可以開放，2002年該園區就接待了來自國內外的賓客30多萬人，

[101] 蔣和平，何忠偉.生態旅遊農業開發模式的研究——珠海生態農業科技園區開發實證分析[J].古今農業，2004（3）：20-27

旅遊創收超過了 1000 萬元，占園區總收入的 1/4。園區的遊客多了，自然而然就形成了一個市場，人流帶動了物流。園區內生產出來的花卉、種子、種苗、果蔬，就地成了商品。並且這些商品的銷售價格都高於外邊的市場。

　　（二）開發生態旅遊農業資源的策略和措施。第一，更新策劃理念，走企業化、市場化發展之路。珠海生態農業科技園根據自己的地域優勢和產業優勢以及園區所擁有的有利條件，在主導產業上選擇了花卉、蔬菜和水果的設施生產，在設計的理念上注入了旅遊、休閒、示範、教學、培訓、商貿的概念。把差異作為最好的旅遊資源加以開發，通過現代農業的新品種、新栽培模式與傳統農業的不同顯示出其差異，達到開拓市場的目的。第二，產學研緊密結合，多層次、多元化發展。第三，以科技為本，優化資源配置。既不斷培養具有地方特色的本土品種，也不斷從國外引進新品種，為園區設計獨特的生態旅遊景觀提供了技術支撐。第四，建立配套完善的旅遊設施。利用農業設施和先進的生產模式，種植瓜果、蔬菜、花卉等近 1000 個品種，創造出新、奇、特的觀光效果，並配套建立了相應的旅遊設施「農科之窗」、「荷塘觀賞」、「八卦田園」、「野菜園」、「水車陣」、「垂釣走廊」、「珍禽園」、「沙漠植物園」、「心靈茶莊」等一大批集科研、環保、生產、旅遊於一體的生態園林景觀，吸引了大量的境內外遊客。

　　（三）珠海生態農業科技園開發的經驗與啟示。

　　第一，設計創新。珠海生態農業科技園區從籌建就樹立了「差距產生效益」的新理念，並認真思考如何尋找和利用

差異來改造傳統農業。他們通過尋找自然資源、農業產業、區位優勢等方面差異點來營造新的生態旅遊景觀，打造園區獨特的品牌。例如園區於 2000 年元旦至春節在園區成功舉辦珠海首屆南瓜文化藝術節，展示了全世界數百個珍、奇、特、新的南瓜品種，大的如大鼓，重達 100 多公斤，小的如雞蛋，輕才 20 克，黃、白、紅、綠、青、藍、紫七彩繽紛。進入南瓜園仿佛進入了南瓜大千世界、南瓜的藝術殿堂。南瓜節開幕一個月，創下門票收入 130 萬的記錄，由此也帶出了一個新的產業——觀賞玩具南瓜規模化生產。這樣通過理念創新，運用農業高新技術開發新品種，利用生態學和景觀學原理精心設計各種差異化的景觀和景點，打造出一個融「自然美景、現代科技、人文情懷」的生態旅遊區，豐富和發展了農業和旅遊的內容和新領域，找出一條生態旅遊農業發展的道路。

　　第二是構建與市場接軌的營銷網路。

　　第三，科技創新。一是確立主導產業，如：名貴蝴蝶蘭在園區的年生產量已達 120 萬盆，組培苗達 300 萬株，成為國內最大的蝴蝶蘭生產基地之一，成為園區強大的經濟支柱。二是實施自有技術與引進技術相結合的戰略。三是發展本土品種與引進西洋品種相結合。在 1999 年昆明世界園藝博覽會上，珠海高科技農業園區送展的產品一舉奪得廣東省瓜果類金、銀、銅三個大獎，在第四屆中國（廣州）國際園林花卉博覽會上，珠海園區設計建設的「奇異瓜果園」獲得「室內藝術園景設計大獎」，種植數個特優品種獲得園林精品的單項金獎、銀獎和銅獎等殊榮，說明園區在品種的研究上處在國內同行的先進水平。

　　珠海生態農業科技園案例的實證分析表明，農業景觀的設計不僅僅用來滿足旅遊者的觀光需求，其涵蓋應該更加廣泛，可以包括「觀光農業旅遊」、「休閒旅遊」、「鄉村旅遊」、「農村生態旅遊」等，具體講是指在充分利用現有農村空間、農業自然資源和農村人文資源的基礎上，通過以旅遊內涵為主題的規劃、設計與施工，把農業建設、科學管理、農藝展示、農業產品加工與旅遊者的廣泛參與融為一體，使旅遊者獲得現代農業與科學技術和美融合的體驗。

第九章　服務設計

　　藝術設計是伴隨著機器大工業的產生而產生，伴隨著其發展而發展的，而工業發展到一定階段，服務業開始飛速發展，在發達國家其在經濟發展中逐漸佔據主導地位。

　　然而目前的藝術設計理論還是局限於有形的、工業產品的領域裡，對服務業中設計的研究只限於與服務業有關的有形產品，服務業中是否存在藝術設計以及如何結運用營銷學原理進行設計則沒有涉及。這顯然是理論上的缺憾。

　　服務業有多種形式，醫院、學校、郵局、博物館、銀行、律師事物所、汽車維修廠、飯店等都是服務的提供者。藝術設計並不是在所有的服務行業發揮作用，就像工業產品中不是所有的產品都需要設計，如某些零部件就不一定需要設計，藝術設計主要聚焦於消費品的設計。在服務業中，某些行業藝術設計較少涉及，對某些顧客參與程度高的行業如娛樂業、旅遊業等，應當凸顯藝術設計的作用。此外，由於服務設計與營銷不可分離，一些營銷經典案例納入服務設計的研究視域，開拓了服務設計的思路。

第一節　服務與服務設計

　　服務為一方向另一方提供的活動或行為，它在本質上是

149

無形的，服務的生產可能與有形產品有關，也可能無關。[102]
從營銷學的角度來看，服務通常是公司在市場上的整體供應
品的一部分。供應品的服務組合有五種，第一，純粹的有形
產品，如電池，產品不附帶任何服務；第二，附帶服務的有
形產品，如汽車公司在出售汽車時提供維修等服務。第三，
混合產品和服務，這種供應品一半是服務，一半是有形產
品，例如餐館同時提供食品和服務。第四，附帶很少有形產
品的服務，如火車提供運輸服務，但同時也提供開水等，第
五，純粹的服務，如法律服務和心理諮詢等。

　　與有形產品相比，服務的主要特點是：無形性、不可分
離性、差異性和不可儲存性。無形性是指服務在顧客購買之
前無法感受到；不可分離性指服務的生產和消費同時進行，
服務提供者與顧客之間是一種互動的關係，二者同時影響服
務的效果；差異性指服務的提供依賴於提供者以及提供的時
間和地點，服務是非常容易變化的；不可儲存性指服務不能
像有形產品那樣被儲存，一旦飛機起飛，未賣出去的座位就
不能銷售。服務業一般包括以下行業部門：零售和批發；運
輸、配送和儲存；金融和保險；房地產；通訊和資訊服務；
公用事業、政府部門；衛生保健；專業、私人服務；文化和
娛樂業；教育；其他非贏利機構。服務是為了滿足顧客需要
而提供的有形和無形產品的組合，服務包括四個要素：

　　環境要素：提供服務的支援性設施和設備，存在於服務
提供地點的物質形態的資源。

[102] PHILIP KOTLER.營銷管理[M].宋學寶　譯.第二版.北京：清華大學出版
社，2003.218-220

　　物品要素：顧客要購買、使用、消費的物品和顧客提供的物品（修理品）。

　　顯性服務要素：服務的主體、固有特徵，服務的基本內容。

　　隱性服務要素：服務的從屬、補充特徵，服務的非定量性因素。

　　若干行業服務的組成要素

行業	環境要素	物品要素	顯性服務要素	隱性服務要素
餐飲業	餐館、烹調設備、裝修、佈置	食品、飲料、食具、包裝物	充饑、解渴	整潔、明快、衛生、可口、快捷、方便
酒店業	酒店及相關設施	提供給顧客的臥具、日用品、食物	住宿、休息	安全感、愉悅感、舒適感、服務態度
航空業	機場設施、飛機	為旅客提供的食品、用具	到達目的地	準時、安全、快捷、舒適、服務態度
零售業	店鋪、貨架、佈置	商品、購物車、購物袋	購買所需商品	便利、優惠、服務態度、結帳速度

資料來源：劉麗文.服務運營管理[M].北京：清華大學出版社，2004. 10.

　　服務設計的概念出自服務管理理論中，而且服務設計意思就是服務企業對其運營管理的戰略性規劃。最早提出服務設計概念的是美國銀行家協會的權威人士 G.Lynn Shostack 女士，在她的理論中，服務設計被稱為服務系統設計，它由

四個基本步驟組成,即明確服務過程、識別容易失誤的環
節、建立時間框架、分析成本收益。[103]而 James L Heskett 對
服務設計的定義是:服務業企業根據顧客的需要所進行的對
員工的培訓與發展,工作分派與組織以及設施的規劃和配
置。[104]

　　事實上,服務設計也包含藝術設計的成分。服務設計同
樣可以滿足顧客實用、認知和審美的需求。在服務業中,環
境要素和物品要素可以結合企業的戰略目標和顧客需求進
行藝術設計,顯性服務要素可以由企業的管理保障,而隱性
服務要素就需要靠管理和服務設計來共同保障。從某種角度
說,服務設計是藝術設計與管理(軟體)的融和,它包含有
形產品(硬體)的設計,是企業為了滿足顧客需要而進行的
創造性活動,其目的是給顧客帶來難忘的體驗(《體驗經濟》
一書中的「體驗」主要發生在服務業中,其中的一些事例可
以作為服務設計的案例)。服務設計最終要靠服務人員的具
體服務實現,就像工業產品的設計要靠生產完成一樣,完成
的好壞決定了藝術設計的成敗,而服務(生產)的結果卻是
設計師無法決定的,這是設計的局限,畢竟,藝術設計只是
公司管理中的一個環節而不是全部。

[103] G.Lynn Shostack.Design services that deliver[J].Harvard Business Review,vol.62,no.1,1984:133

[104] James L Heskett. Lessons in the service sector[J].Harvard BusinessReview,vol.65,no.2,1987:118

第二節　服務設計的基本理論

一、服務設計的出發點

　　藝術設計是以人為中心的，這毫無疑問。如果說工業產品的設計涉及的是人與物的關係，其中心問題是人與物的審美和諧，那麼服務設計涉及的是人與人的關係，其中心問題是人與人之間的審美和諧，而這種審美和諧是建立在工業產品的設計的基礎之上。

　　雖然藝術在人的精神生活中佔有重要地位，但人們終究要回到賴以生存的現實環境中，藝術設計的目的是使人的生存環境更加「合乎人性」，使人與物的關係成為一種和諧的、審美的感性關係，然而這樣還是不夠，我們是社會中的人，無法迴避和人的交往，即使城市很美、勞動環境和住所很美，各種日用器物也很精致美妙，但接受的服務讓人彆扭和難受，我們就不可能有審美的心境，更談不上精神愉悅了。因此，從更深一層次的角度來說，人對服務的擁有不能局限于簡單的有用性，而應該具有全面性和豐富性，除了實用上滿足以外，還應該滿足精神上的需求，在一方向另一方提供活動或行為時，能夠在審美上引起精神愉悅，使人與人交往的過程都帶有審美性質。因此。僅僅對有形產品進行藝術設計是不夠的，必須在此基礎上對服務進行設計，在人與物和諧的基礎上實現人與人的和諧，惟有如此，「日常生活的審美化」才能成為現實。

二、服務設計的基本原則

工業產品設計的基本原則實用、經濟、審美同樣適用於服務設計。

實用原則是服務設計最基本的原則。與有形產品設計的實用原則相比，服務設計的實用原則內容要豐富得多，它包括：

1、功能性。服務所具有的作用和效能，滿足顧客需要的程度。

2、時間性。服務在時間上滿足顧客要求的程度，包括及時、省時和準時三方面。

3、安全性。服務過程中對顧客的健康、精神、生命及物品和財產安全的保障程度。

4、舒適性。服務過程的舒適程度，包括設施的適用、舒服、方便，環境的整潔、美觀和有秩序。

經濟原則要求服務設計以最小的物質、人力消耗獲得最大的經濟效益，盡可能避免不必要的浪費。如用先進的自動化設備代替人工服務，用成本較低的勞動代替成本較高的勞動，或者以顧客的勞動代替服務人員的勞動，即顧客自助式服務等。經濟原則同時要求服務設計必須考慮服務企業的營銷戰略，除了一些公共服務行業，大部分服務企業要求公司提供的服務最終實現企業的戰略目標，儘管服務本身無須贏利。

審美原則是藝術設計的重點，它要求在服務過程中營造親切友好的氣氛和和諧的人際關係，使顧客在審美上引起精神愉悅，產生美好的體驗。

　　在工業產品的設計中，簡單產品如一些工藝品的設計者不僅僅是設計師，還包括管理者、生產者等。進行服務設計的人也不僅僅是設計師，還包括管理者、服務人員等。服務設計師可以是服務員工（演員），可以是管理者（導演），也可以是純粹的設計師（劇作家）。

　　與工業產品的設計原則不同，服務設計處理的是人與人之間的關係，它比工業產品的設計要複雜。

　　本文所探討的服務設計偏重於服務的審美設計。眾所周知，美的前提是真與善，因此，服務設計的前提條件、最基本的原則是誠信原則與善良原則，對中國的服務行業來說這兩點尤為重要。按照這兩個原則進行服務設計和服務提供最終會給服務企業帶來豐厚的回報。如瑞士一家玩具商店在採購正品時特意採購一些次品，將兩種質量不同的商品擺放在不同的櫃檯上，標上不同的價格，並注明次品的缺陷，將它與正品的差異原原本本地和盤托出，這樣的誠信服務引來了大批顧客。[105]善良原則指服務企業時時處處為顧客著想，甚至將顧客的利益置於企業利益之上。如美國諾頓百貨公司的服務內容有：替要參加重要會議的顧客熨平襯衫；為試衣間忙著試穿衣服的顧客準備飲食；替顧客到別家商店購買他們找不到的貨品，然後打七折賣給顧客；在天寒地凍的天氣時替顧客暖車；（有時甚至會）替顧客支付交通違章的罰款。總裁約翰先生，在高峰時間從樓梯走上走下，不占用可以多容納一位顧客的電梯空間。有位企業主管在出差前拿了 2 件

[105]　李忠東.經營有「道」[N].揚子晚報，2003-12-22

西裝到該店修改，在他要趕往機場時，該店還沒把西裝改好，但等他到達了另一個城市的旅館時，發現有一個他的快遞包裹，裏面正是已改好的西裝，還附有三條價值 25 美元的領帶，以表歉意。諾頓百貨公司的服務得到了豐厚的回報：大批忠實的顧客稱自己是「諾家幫」。[106]

三、服務設計的特徵

從某種角度來說，氛圍設計是服務設計的一個部分，因為「氛圍設計的物件是某個人造物所組成的環境系統，並只有在人的參與活動中才能得到實現和延伸」。[107]氛圍設計所提供的案例全部屬於服務業，氛圍設計的一些特徵其實就是服務設計的特徵，如系統性、地域性、文化性、主題性等。系統性要求服務設計集成各種有形和無形因素以產生優良效能；地域性要求服務設計反映出地域性、歷史感和時代感；文化性要求服務設計傳達和表達服務企業的精神、理念與價值，並傳遞給顧客；主題性要求服務設計圍繞一定的主題提供給顧客強烈感覺的精神表像和景象。服務設計的特徵不止於此，它還包括：

1、創造性

這是競爭使然。服務行業是個低進入壁壘的行業，只要較少的資金投入就可以從事服務行業，因而服務行業內競爭激烈，如果沒有不斷的創新，很難脫穎而出，服務設計的創

[106] 汪中求.細節決定成敗[M].北京：新華出版社，2004
[107] 餘曉寶.氛圍設計的藝術學研究[D].[博士學位論文].南京：東南大學人文學院，2004

造性包括服務的環境要素、物品要素、隱性服務要素和顯性服務要素等方面的創造。

2、愉悅性

服務設計的底蘊與本體性在於它的愉悅性,力圖滿足人的情感需求。愉悅性建立在生理快感的基礎上,使顧客產生喜、驚、嚇、疑、急、悲、憂等各種情感反應,而不單純產生喜悅感和和諧感。

第三節 服務設計的方法

由於氛圍設計主要是對服務中的環境要素和物品要素的設計,它的一些方法也是服務設計要把握的,如情景展示法、象徵指示法、動態交互法、角色扮演法、心理誘導法、系統優化法、情緒渲染法等。[108]除此之外,服務設計要考慮投入－產出的關係,考慮企業的戰略發展目標等。

一、集成設計法[109]

這種方法是對現有服務管理方法的綜合,它更多著眼於實用和經濟方面,是服務設計的基礎。現有服務管理和營銷方面的著述很多,基本上是從營銷學的框架來分析,如顧客需求分析、環境分析、營銷調研、消費者心理分析、市場細

[108] 餘曉寶.氛圍設計的藝術學研究[D]. [博士學位論文]南京:東南大學人文學院,2004
[109] 劉麗文.服務運營管理[M].北京:清華大學出版社,2004. 43-48

分、產品生命周期、服務定價、服務產品開發、競爭戰略等等。鮮有從藝術學的角度分析，但這些理論是服務設計的基礎，因而不能忽略。

　　仔細分析任何一種服務業可以看出，無論是標準型、大量型的服務，還是個性化、非標準化的服務，都包括與顧客直接接觸和不與顧客直接接觸的兩部分，與顧客直接接觸的部分為前臺運作，不與顧客直接接觸的部分為後臺運作。因此，任何一種服務業，其服務運作都可以分成前臺運作和後臺運作，只不過前後臺所占的比例各自不同罷了。這樣就有可能在前後臺採用不同的設計主導思想。例如，在前臺，由於與顧客有直接的接觸，主導設計思想應該是充分考慮顧客的個性化需求和感受，發展顧客的參與，取得更高的顧客滿意度和忠誠度；而在後臺，則應該重視服務流程的規範化和標準化，並充分利用現代科學技術來提高效率，以降低服務成本，改進運作績效。

　　進行集成設計，必須瞭解企業自身和顧客需求：

　　對企業（或服務部門）本身的研究是服務設計的第一項內容，對於不同的企業目標、不同服務類型，服務設計的具體應用會有很大的變化。主要研究內容包括兩方面，一是企業的目標，包括總體目標（利潤最大化、社會效益最大化等）和具體運營目標（如為市民提供經濟實惠的無線尋呼服務）；二是企業的特點，包括本企業服務類型的運營特點，目標市場和顧客群的特點，在當前市場競爭中的優勢與劣勢等。

顧客行為存在共性和個性。對於服務業企業來說，對顧客的研究是其進行設計和管理的最重要的出發點，主要包括：1.顧客需求分析。主要明確顧客希望得到什麼樣的服務。2.顧客心理與行為分析。它需要探尋各種類型的顧客在各種可能情況下的心理活動和行為方式，以更好地靈活多樣的服務方式，使顧客的感受達到最佳。

在服務的四個組成要素中，顯性和隱性服務要素的設計應先於環境要素和物品要素的設計。1.隱性服務要素設計即最終確定給予顧客什麼樣的感受。例如，對本企業能夠提供良好服務具有的充分信心，以及提供服務的過程中，讓顧客有省心、舒心、放心、開心的感覺，讓顧客感到企業是真心誠意為顧客著想等等。2.顯性服務要素設計即確定所提供服務的主要內容，它可能涉及較為明確的標準，如：每類營業場所分別提供哪些主要業務；每種業務分別承諾的完成時間；保證顧客在離家某一距離以內至少能找到一個營業網點；各種業務的費用；當顧客有疑問或遇到麻煩時，提供什麼樣的幫助等。顯性服務要素構成了所提供服務的主體，應就每一類業務、每一類顧客分別設計。3.環境要素和物品要素的設計應在前兩個要素設計的基礎上進行（例如，多大範圍內至少提供一個營業場所，是確定場所佈局的重要依據）。環境要素設計的主要內容有：各類營業場所的數量與佈局；自動服務設施的數量與分佈；各類營業場所的內部設計、佈置；各類營業場所的設備選配等。4.物品要素設計主要是服務物件購買、使用或消費的物品，這應當根據各種行業的不同而分別設計。例如，物品要素在餐飲等行業中很重

要，而對於其他一些行業，如銀行業等，物品要素的設計處
於相對次要的地位。但服務過程中所提供的物品，可能在很
大程度上影響顧客的滿意度，因此，仍應從顧客的需要出發
精心設計。

二、欲取先予法

「將欲取之，必先予之」是一種征服人心的高明的方
法。在服務設計中採用這種方法可以取得雙贏的效果。這是
服務本身的特點決定的。服務具有無形性、不可分離性、不
可儲存性等特點，服務生產和消費同時進行，顧客不在場，
服務便無法進行。因此，以免費贈送等方式吸引顧客容易使
顧客接受隨後的服務。

服務設計的目的是要給顧客帶來愉悅性，根據美學的基
本原理，審美活動中應該沒有實用功利的考慮，只有這樣才
使得人獲得精神的自由和精神的解放，任何一個物件要成為
審美的物件，其前提條件是非實在的虛幻性，物件脫離了實
在的框架進入了一種審美的背景中，成為審美的物件。[110]服
務的高級境界是讓顧客在接受服務過程中有一種超脫現實
的脫俗感。在服務過程中，即便談錢，也要盡可能減少次數，
注意方式方法上含蓄、委婉，並注意在服務的初始階段不涉
及。如果處處談錢，不但使顧客產生不了美感，更會把顧客
嚇跑。中國的服務行業的通病是，旅遊景點中大門票套小門
票，遇到旅遊旺季想方設法漲價，這使顧客非常反感，直接

影響了服務企業的其他服務專案。欲取先予法其實可以說是一種高級的管理方法、設計方法。它在使顧客愉快的同時，使服務提供者獲得效益。這是一種雙贏的設計方法。

2002 年，杭州市西湖南線景區實行免費開放。雖然每年全市要少掉幾千萬元的門票收入。然而，來杭州旅遊的遊客卻多了許多，遊客在景區產生的消費也就相應增加了。一算賬，虧的不如遊客消費額增的多。隨著新西湖免費開放，遊客自然而然地會多去一些景點遊玩，在杭州逗留的時間相應會延長 1 天左右，住宿、購物、交通、飲食等花銷也就相應增加了不少。景點門票收入的減少，完全通過對旅遊以及相關產業的帶動，將這部分減少補了回來。西湖南線未取消門票之前，每年的門票收入為 600 萬元。取消門票之後，這裏的人氣劇增，僅沿線商鋪每年的拍賣總收入就達到了 700萬元。絕大多數的遊客也對景區免票表示贊同，他們認為取消景區門票對自己來說是一種吸引力，不知不覺中會用省下來的門票錢在景區消費。同樣是花錢，但這樣更舒心！「免費西湖」在吸引了廣大遊客的同時，也給這座城市帶來了上億元意想不到的綜合收益。[111]

如果說旅遊景區的宏觀管理經驗一般服務企業難以把握，那麼在中國的洋速食店運用欲取先予法的經驗對於中國的餐飲業乃至整個服務業不無啟迪。在南京市的某洋速食店宣稱，如果小朋友自己整理玩具、尊敬老人，就可以得到餐廳給予的免費食品獎勵。南京某洋速食店的工作人員向過往

[111] 方列，潘一峰.還湖於民 杭州西湖免去一張門票換回上億收益[N].北京青年報，2005-01-15

的小朋友們派送一種製作精美的「愛家月曆」。他們指著一張印有粘貼畫的小卡向小朋友們介紹說，每天小朋友們只要做了「自己整理玩具」、「自己削鉛筆」、「給爸爸媽媽捶背」等 19 件「愛家事」中的任何一件，就可以讓爸爸媽媽把這件事的貼畫揭下貼在「愛家月曆」上，而貼滿七天後，小朋友們則可以憑此來餐廳領取霜淇淋等免費食品的獎勵。這種促銷台剛一擺出，就立刻受到過往市民的關注，而那些帶著孩子一起逛街的家長們更是格外踴躍。一位女士一下子拿了好幾張這樣的「愛家月曆」，並對身邊的兒子說道，寶寶看到了吧，每天都做一件乖事，連這裏的阿姨們都會喜歡你，給你獎勵呢。洋速食店的做法其實這是一種促銷，畢竟來拿免費食品的同時，家長總會再給孩子買點其他吃的。可是這樣的促銷卻讓人看著舒服，和那些只知道教孩子掏家長錢的促銷真是大不一樣。洋速食通過對社會公益事業的注重來贏得公眾的偏愛，不知不覺中宣傳了自己。相比之下，南京商家經常鍾愛的滿百送、打折等則顯得功利性很強，缺乏文化意識，是一種低層次的營銷方式。[112]

三、虛實結合法

虛實結合就是情與景的結合，通過服務設計，使服務設施、環境的「實」，與顧客精神愉悅的「虛」結合起來，使顧客接受服務的過程成為審美感興的過程。我國戲曲表演中

[112] 彭芳、小卉. 洋速食促銷棋高一著「你愛家 我獎勵」[N]. 揚子晚報，2002-05-14

的「虛實結合」法對服務設計不無啟迪。我國戲曲理論認為，戲曲是以舞臺演人生，而舞臺是有限的，人生卻是無限的，如何以有限表現無限，就需要採取「虛」「實」結合的方法，如以漿代船、以鞭代馬等。「虛實結合」法是中國戲曲對世界藝術做出的傑出貢獻。具體到服務設計中，要靈活運用各種要素，努力做到「真處得手，虛處得神」。美國汽車銷售商吉拉德的經驗對我們不無啟迪。

　　吉拉德認為，賣汽車，人品重於商品。一個成功的汽車銷售商，肯定有一顆尊重普通人的愛心。一次，一位婦女走進吉拉德的汽車展銷室。她說自己很想買一輛白色的福特車，但是福特車行的經銷商讓她過一個小時之後再去，所以先過這兒來瞧一瞧。「夫人，歡迎您來看我的車。」吉拉德微笑著說。婦女興奮地告訴他：「今天是我 55 歲的生日，想買一輛白色的福特車送給自己作為生日的禮物。」「夫人，祝您生日快樂！」吉拉德熱情地祝賀道。隨後，他輕聲地向身邊的助手交待了幾句。吉拉德領著夫人從一輛輛新車面前慢慢走過，邊看邊介紹。在來到一輛雪佛萊車前時，他說：「夫人，您對白色情有獨鍾，瞧這輛雙門式轎車，也是白色的。」就在這時，助手走了進來，把一束玫瑰花交給了吉拉德。他把這束漂亮的花送給夫人，再次對她的生日表示祝賀。那位夫人感動得熱淚盈眶，非常激動地說：「先生，太感謝您了，已經很久沒有人給我送過禮物。剛才那位福特車的推銷商看到我開著一輛舊車，一定以為我買不起新車，所以在我提出要看一看車時，他就推辭說需要出去辦事，我只好上您這兒來等他。現在想一想，也不一定非要買福特車不

美物之道

可。」這位婦女當即在吉拉德那兒買了一輛白色的雪佛萊轎車。自始至終，吉拉德都沒有說過一句勸她放棄原計劃改買自己汽車的話。正是這種「無功利的功利法」為吉拉德創造了空前的效益，使他的營銷取得了輝煌的成功，他被《吉尼斯世界紀錄大全》譽為「全世界最偉大的銷售商」。

在這個案例中。吉拉德的熱情介紹（表演）、一束玫瑰花（道具）的「實」體現了對顧客的尊重和信任「虛」。這種虛與實的結合在雙贏的基礎上使顧客得到了精神上的愉悅。

服務的過程是人與人交往的過程，人與人之間情義的表達不一定需要多少經濟上的付出，「千里送鵝毛，禮輕情義重」其實也是虛與實的結合。同樣以吉拉德為例。吉拉德認為所有已經認識的人都是自己潛在的客戶，對這些潛在的客戶，他每年大約要寄上 12 封廣告信函，每次均以不同的色彩和形式投遞，並且在信封上儘量避免使用與他的行業相關的名稱。1 月份，他的信函是一幅精美的喜慶氣氛圖案，同時配以幾個大字「恭賀新禧」，下面是一個簡單的署名：「雪佛萊轎車，吉拉德上。」此外，再無多餘的話。即使遇上大拍賣期間，也絕口不提買賣。2 月份，信函上寫的是：「請你享受快樂的情人節。」下面仍是簡短的簽名。然後是 3 月、4 月、5 月、6 月……這幾張印刷品所起的作用並不小。不少客戶一到節日，往往會問家人有沒有人來信，「吉拉德又寄來一張卡片！」這樣一來，每年中就有 12 次機會，使吉拉德的名字在愉悅的氣氛中來到這個家庭。吉拉德沒說一句：「請你們買我的汽車吧！」但這種「不說之語」，反而

164

給人們留下了最深刻、最美好的印象，等到他們打算買汽車的時候，往往第一個想到的就是吉拉德。

　　虛實結合法需要綜合運用各種要素，它充分體現在以顧客為中心的各種細節上。美國紐約的百年老店華爾道夫是各國政要名流首選的下榻之處，也是深受世界各地旅客喜歡的商務客舍，它不是高聳入雲的摩天大廈，也沒有極盡奢靡的鋪張豪華，其成功之處在於服務設計的細膩和精彩。一位退役的美國海軍上將家裏的牆上，一直掛著 50 多年前他和妻子的定情之物——兩人初次約會的晚餐功能表。這是一張華爾道夫名廚用水彩手繪的功能表，功能表右上方繪有一艘乘風破浪的軍艦，左下方則是一位髮髻間停著一對愛情鳥的少女。當年晚餐席間，餐廳樂隊適時奏起了海軍軍校校歌，兩人在熟悉的歌聲中翩翩起舞，那天晚上的華爾道夫仿佛一切都是為了他倆特別定做的。那頓浪漫的晚餐使他倆「一宴定情」，從此鶼鰈情深。半個世紀過去了，他們仍然懷念在華爾道夫度過的美好時光。[113]這出感人的溫情劇中，上將夫婦不只是觀眾，他們是幸福的主角。優雅的環境、恰如其分的音樂、獨特的功能表——精心設計的舞臺給予他們最深刻的美好體驗。

四、主題設計法

　　主題是中心思想，是核心，「意猶帥也，無帥之兵，謂

[113] 韶華.把細節做到偉大[N].揚子晚報，2004-04-13

165

之烏合」。[114]服務設計應當在一定主題的指導下，運用各種要素以實現目標。

在當代，無論西方還是東方，個性化消費是一種趨勢，面對這一趨勢，服務業必須對市場進行高度細分，為各個細分市場設計不同的服務，滿足特定市場的需求。主題設計就是針對某個狹小的細分市場，關注個人服務，讓顧客在服務中扮演積極的角色，創造獨特的消費經歷。西方的一些精品飯店就運用了主題設計的方法獲得市場競爭優勢。西方許多精品飯店是由歷史建築物改造而來，其建築反映了當地的風情和特殊的主題。主題是精品飯店精品品質的一個重要組成部分。精品飯店的主題多種多樣，如圖書館主題、東方家具主題等，每個飯店都擁有自己獨特的個性，這種個性是通過其個性化的服務、特殊的風格和別致的裝飾體現出來，而這種個性不會被輕易模仿。[115]如「生活樂趣」是在美國舊金山快速發展起來擁有 20 家小旅館的住宿公司，每一家精心設計的小旅館都以其獨特的視覺風格、獨一無二的舒適設施和高度人性化的服務受到好評。該公司利用開發主題的方式展開自己的業務，因而在旅館業中獨樹一幟。其所屬的寶石旅館以電影雜誌 MOVIELINE 為主題，體現了戲劇性的、懷舊的、經典的特色。寶石旅館以舊金山豐富的電影歷史為特色。每個房間都以在這座城市拍攝的一部電影來命名。它的大廳裏設有「寶石小劇院」，每晚都播映有舊金山特色的電

[114] 王夫之.薑齋詩話[M].上海古籍出版社，1978.8
[115] 鄒益民，戴維奇.西方精品小飯店的成功　示[J].商業研究，2003.（05）：157-160

影。在前臺設有糖果櫃檯，大廳裏還有直通舊金山電影委員會的熱線電話。在那裏，顧客可以瞭解這座城市正在拍攝什麼樣的電影，甚至成為其中一部電影中的一員。[116]

　　進行主題設計必須構思一個有良好定義的主題。良好的主題才能增強客人的體驗。像「熱帶雨林餐廳」這樣的名字，顧客進入這樣的場合就知道意味著有什麼樣的服務。當然，設計合適的主題是具有挑戰性的工作，需要具有強烈的創新意識。並且為一種服務設定一個主題，意味著為每一個參與性的故事撰寫劇本。為此，服務業經營者必須深刻理解「工作就是劇場」，當然，這並不是將劇場和工作等同起來，而是將劇場的一些法則運用到服務中去。所有直接被消費者接觸到的活動都必須被理解為戲劇表演。即使是最一般的活動，也可以通過戲劇表演，使客人獲得難以忘懷的記憶。例如在飯店業，客房服務人員在引導客人進入房間，餐廳服務人員在遞上功能表、菜肴的擺設、餐桌的佈置等方面，都是一出戲。

　　當然，主題的設計不一定是美好的，怪異的主題設計也是某些現代人所需要的。例如，美國紐約市第 21 街的卡迪萊克酒吧的酒吧女郎迎客時，她們個個「荷槍實彈」地為顧客斟酒，並用喉音發出「骨碌、骨碌」的飲酒聲。當然，這些女子的子彈皮帶上挂著的僅僅只是一個小酒杯，那手槍皮盒裏放的是一瓶烈酒和一罐七喜汽水。哪位顧客想欣賞她們的「槍法」，只要花 4 美元和喊一聲「斟酒」就能如願。「荷

[116] Richard Metters.服務運營管理[M].金馬 譯.北京：清華大學出版社，2004.99

槍實彈」的女郎會到前面，用快捷的手勢為顧客「發射」一杯，還發出「骨碌、骨碌」的飲酒聲音助興。除了女侍客的斟酒方式特別粗野之外，那裏的裝飾也配合同一格調，樓梯的牆上放滿骷髏和牛皮鞭，裝飾的植物是帶刺的仙人掌，樓頂是用特別的啤酒桶裝嵌的，四周的牆壁可請顧客肆意地塗畫，酒吧甚至還提供「號碼筆」，請心情苦悶的酒客大筆揮毫。這間酒吧每晚光顧的顧客有 2000 多人次。[117]

對於工業領域而言，主題設計有另外一層含義。工業企業一般通過對社會的公益服務來塑造企業的形象，提高企業的知名度，有關調查說明，資產、銷售、投資回報率均與企業的公眾形象有著不同程度的正比關係。而公益服務同樣需要圍繞一定的主題展開。企業選擇做何種公益事業的標準必須符合企業整體的品牌戰略。企業戰略一經確定，公益事業便要持續不斷地進行，所有的服務都以此為主線，保證企業主題的統一性及連續性。絕大多數的公益專案針對公司的主要利益相關者——客戶、員工、社區、政府官員或供應商，以有意義的方式提升公司的品牌形象。例如，在中國的跨國公司往往開展對中國兒童教育、環境保護、體育事業的贊助，這種贊助往往是系統性和長期性的，因而給企業帶來了巨大的無形資產。

[117] 讓現代人發泄情感，卡迪萊克酒吧的迎客新招[N].民營經濟報，2005-03-03

五、目標拓展法

　　服務設計可以拓展場所、設施等的服務用途，設計新的服務用途。儘量爭取那些不太可能接受服務的人群，這樣既可以充分利用現有設備以降低服務成本，提高附加效益，又能滿足顧客的需求。如遊樂園在遊客不多的淡季將場地租給公司開銷售會議，這樣公司員工在會議結束後可以得到娛樂，遊樂園也增加了收入。目標拓展法最生動的例子是工業旅遊。

　　工業中的廠房、設備、環境等是生產工業品必須的物質基礎，對於整天處於其中的工作人員而言是「熟悉的地方沒有風景」，而對於從未接觸過的人來說卻有可能是一道亮麗的風景，經歷其中可能會帶來難忘的體驗。工業旅遊是以工業企業和工業生產活動為旅遊吸引物，供旅遊者參觀、遊覽、考察、體驗和學習的一種旅遊形式，屬於文化旅遊產品中的一個品種。[118]工業旅遊源於法國。目前歐洲的「工業旅遊」已相當紅火，如法國的「雷諾」、「標致」、「雪鐵龍」等汽車企業年接待遊客都超過 20 萬人次，在提升了企業的知名度的同時，為企業帶來了可觀的經濟效益。在德國賓士公司，遊人可以參觀賓士車的總裝線，也可以穿上工作服擰幾個螺絲釘，最後還可以直接把車買走，「工業旅遊」直接帶動了汽車銷售。國內的工業旅遊首先在一些知名的大型企業悄然興起。如寶鋼、海爾工業園、青島啤酒公司、青島港

[118] 賈英.我國工業旅遊產品開發初探[J].東南大學學報（哲學社會科學版），2004 增刊

等企業率先制定了工業旅遊戰略，通過開發工業旅遊專案已
吸引了大批旅遊者，在旅遊收入及提高企業知名度方面卓有
成效。工業旅遊以其獨特的魅力正逐步成為旅遊業發展的新
領域。目前，工業旅遊大致可分為以下幾種類型：科技型——
以現代化科學技術和先進的生產工藝為主要內容，如美國矽
谷、日本築波科學城、中國西昌衛星發射中心等。傳統型——
把過時的、比較落後的生活工藝、生產模式開發為傳統工業
旅遊專案，如開採了多年的各類礦井、礦坑、礦區，蒸汽機
製造廠和老火車廠等。特定型——展示特定生產模式、生產
工藝的專案，如位於費城的美國國家造幣廠、中國青島海爾
園等。綜合型——把自然景觀、人文景觀與工業旅遊融為一
體，如美國拉斯維加斯及其附近建在沙漠中的胡佛水庫、我
國浙江省安吉天荒坪抽水蓄能電站等。

　　工業旅遊在一定的細分市場上存在著較大的發展空
間。工業旅遊以其較強的知識性、趣味性和教育作用深受到
家長和學校的青睞。工業旅遊不僅能增加企業經濟效益，而
且可提高企業知名度，為企業創造巨大的無形收益。凡是能
夠對旅遊者產生吸引力的工業企業的有形或無形資產都可
以成為工業旅遊資源。諸如企業產品、廠房、設備、工藝技
術、生產流水線、廠區環境、企業歷史、企業文化等等。從
工業企業這一微觀層面看，並非只有大型的、高科技的尖端
企業才能夠搞工業旅遊。在國外，一些小型企業，甚至是私
人開辦的手工作坊也不乏成功的範例。比如英國的諾福克郡
朗海姆玻璃器皿公司的小作坊手工製作高質量的水晶玻璃
器皿，該小作坊僅 1992 年即接待旅遊者達 10 萬人次。企業

可根據其生產性質、產品特點、企業環境、生產方式等情況設計某一類型的工業旅遊。無論設計哪一類工業旅遊產品，都應力求突出企業特色，同時還要對市場進行深入調查，充分關注旅遊者的興趣和需求。要使旅遊者通過工業旅遊獲得感官和精神愉悅，滿足其好奇心和求知欲同時又不至感到單調乏味，必須考慮將工業的魅力滲透到旅遊的諸要素中，同時將旅遊的要素巧妙地納入工業旅遊中。具體說，即要使工業旅遊集購物、參觀、交流、娛樂等為一體。精心設計遊覽線路，精心挑選參觀內容，精心安排活動專案，同時完善餐飲、娛樂、交通、安全、旅遊廁所、中英文對照指示牌等必要的基礎旅遊設施。

工業旅遊具有較強的參與性，充分利用這一特點，激發旅遊者參與的興趣，使其在參與中獲得知識，增加體驗。開闢專門的小作坊，設置專門的機器設備以供旅遊者親自動手操作，可使其旅遊經歷趣味盎然，深刻難忘。

六、浪漫主義法

這種方法借鑒了文學創作的方法。追求浪漫是人的高級需要，它並不一定和高級的服務設施、高級的產品有關，即便是普通的設施和產品，通過精心設計，滿足顧客對浪漫的需求，可以使服務大大增殖。如日本鹿兒島有家大飯店旁有一座光禿禿的山，飯店想種一些樹來美化它，但工錢昂貴。管理人員想出了一個絕妙的方法：「親愛的旅客，若有意留下永久性的紀念，請在我們的山上植一株『新婚紀念樹』和『旅行紀念樹』吧！」結果不到一年，禿山變成了一座萬紫

千紅、花香陣陣的花樹山了。請人在山上種花樹，不但不花
錢，而且還賺了 600 多萬元，飯店讓旅客種植一株花樹，收
取 300 日元成本費，樹旁有木牌，旅客可以寫上住址和名
字，以示紀念。旅客們興高采烈，不厭爬山之苦，花錢為飯
店植樹，一口氣植幾十棵樹的也大有人在。[119]

在許多喜歡吃中高檔霜淇淋消費者的心目中有一尊非
常具有吸引力的形象——哈根達斯。一根哈根達斯的價值幾
乎等於十個甚至幾十個普通霜淇淋。為什麼哈根達斯能夠把
一個簡單的霜淇淋產品做到如此「出神入化」的境界?除了
產品本身的優良品質，哈根達斯還把自己的產品貼上作為生
活永恒主題的情感標籤，把自己的產品與熱戀的甜蜜連接在
一起，吸引親密戀人們頻繁光顧自己的旗艦店。在每年的情
人節來臨的時候，為了持續強化哈根達斯是「親密戀人」和
「甜蜜愛情」載體的品牌內涵，哈根達斯大大發揮其羅曼蒂
克風格，除了特別推出由情人分享的霜淇淋產品外，還給情
侶們免費拍合影照，使他們在哈根達斯相伴的每一刻都留下
甜蜜美好的記憶，讓他們對哈根達斯從此「情有獨鍾」。哈
根達斯的一系列運用恰當的策略最終造就了那句「哈根達斯
是一種病毒」的溢美之詞，也成就了其打造頂級霜淇淋品牌
的目標。[120]

其實，只要充分發揮想象力，任何行業都可以營造出浪
漫和美好。美國芝加哥有幾家殯儀館為失去親人的家屬提供

[119] 馬建敏.消費心理學[M].北京：中國商業出版社，2000.322
[120] 激發購買驅動力，滲透營銷造就哈根達斯「病毒」[DB/OL].網易商業
報道，http://biz.163.com，2004-12-24

「生命鑽石」，這些人工合成的鑽石用人火化後剩餘的碳元素經高溫高壓後製成，不少身患絕症的老人認為那種鑽石既漂亮又有紀念價值，願意接受這種做法。[121]在農業、工業領域，賦予產品的浪漫主義色彩無疑會大大提高產品的價值。如前文論及舉辦農產品的節日便是一例，同理可推斷，工業產品也可舉辦相關節日，如巧克力節、手機節等，為產品（道具）營造一個浪漫的舞臺，會取得意想不到的效果。

[121] 南方.將親人骨灰煉成鑽石[N].江蘇商報，2003-11-23

結　論

　　審美活動是人類的基本活動之一，它是人類所獨有的，體現了人的本質力量。在審美活動中，主體與客體相互作用，物我兩忘，主客不分，使我們的心靈世界和精神天地充滿了生命的激情，啟動了我們的歲月，讓我們詩意地生活。以往，審美存在於對藝術作品和自然界的欣賞中，可我們終究要回到賴以生活的、離不開衣食住行的世界，這個世界審美化的重任落在了藝術設計的身上。藝術設計通過對產品的設計使其藝術化，使其既實用又美觀，藝術設計賦予了產品物質和精神的雙重功能。在商品開始過剩的 20 世紀，藝術設計的「魔力」是企業在激烈的競爭中獲勝的「法寶」，以至於二戰前後設計師對產品的理解能夠對企業家的投資意向產生重大影響。

　　星移斗轉，邁入 21 世紀的藝術設計處於經濟全球化、網路遍天下的大環境中，藝術設計成為企業競爭戰略的一個組成部分。一個企業獲得競爭優勢取決於三種力量：技術進步、市場營銷、藝術設計。在不同的企業中，這三種力量的地位是不同的，在日用消費品行業，隨著競爭的加劇，藝術設計的作用越來越重要。藝術設計的成功不僅僅依賴設計師對產品的美學和人機工程學方面的理解，更重要是對市場的深刻把握。

　　以市場為導向不僅僅體現在藝術設計上，當代的技術創新同樣強調以市場為導向進行技術革新，技術創新學、技術

175

經濟學的蓬勃興起有力地證明了這一點。因此，以市場為導向，從市場營銷學的視角研究藝術設計便具有極為重要的現實意義。

從市場營銷的目的出發，藝術設計首先要瞭解顧客需求的一些基本特徵，通過對功能與成本關係的把握力圖以產品給顧客帶來價值，而在體驗經濟的背景下，藝術設計發生了深刻的變革，它通過對服務的設計可以給顧客帶來體驗。更進一步，設計師要瞭解產品的宏觀和微觀環境，並進行市場調研使藝術設計有的放矢，由於顧客需求的不明確性，通過反饋設計可彌補市場調查的局限。與人機工程學不同，營銷學對顧客心理的研究更多側重于消費心理，對顧客消費心理的瞭解開拓了藝術設計的視域。

藝術設計處於現代激烈的競爭環境下，在更多情況下，藝術設計服從、服務於企業的競爭戰略，不同競爭地位的藝術設計應當有不同的設計思路，從蘋果電腦的案例中我們可以看到，藝術設計的作用只是對管理者基於競爭戰略形成的產品概念進行具體操作，也可以說管理者與設計師共同完成產品的設計。不止於此，現代競爭催生的大規模定制的出現使得顧客也參與到藝術設計中來，借助網路，顧客使產品的設計得以最後定型，這是以往設計師無法想象的。

對市場的細分給設計師提供了詳盡的戰略地圖，設計師可以按圖索驥，根據市場的空白有針對性地設計。此外，面對越分越細的市場，很少有企業只甘心為一個細分市場服務，企業很少只推出一種產品，設計師往往需要設計一個系列的產品，以產品線增強企業的競爭優勢，蘋果公司設計了

iPod 系列，構築了一個產品線，進入了不同的細分市場，使
競爭對手望而興歎。

在前述分析的基礎上，筆者擴大了藝術設計的研究範
圍，推斷農產品也存在藝術設計的因素，提出了農產品的設
計方法，農業景觀的設計期待著設計師的關注。筆者更為大
膽的假設是提出了服務的藝術設計方法，並依靠翔實的案例
進行論證。

需要說明的是，營銷學的產品概念的外延比藝術設計學
的產品概念的外延要大得多，若從營銷學的觀點來看，不僅
藝術品、連藝術設計本身都可以是產品（服務）。而藝術品
卻不是本文要探討的。此外，當代迅猛發展的數位產品也不
在本文的研究範圍之內，數位產品如電腦動畫、網路遊戲
等，開始進入了藝術的範圍，與攝影、影視平起平坐，甚至
被譽為第九藝術，筆者更願意把網路遊戲看成是互動式的綜
合藝術。

本書力圖在集成的基礎上創新，將一些藝術設計的案例
納入到營銷學的框架中，從營銷學的角度觀照藝術設計的實
踐，從而創新藝術設計的方法。本書首次提出農產品設計的
概念，並首次賦予了服務設計的藝術學意義——服務的藝術
設計，在此基礎上，從營銷學的框架和藝術設計學的角度研
究了農產品和服務（產品）的設計方法，拓寬了藝術設計的
研究領域，具有一定的理論和現實意義。當然，由於營銷學
與藝術設計學都是實踐性很強的學科，不管筆者的資料如何
詳盡、理論思考如何深入，都不免有「想當然」的遺憾，而
從營銷學的角度研究藝術設計的方法最終依賴於實踐的檢

驗。畢竟，「理論是灰色的，生活之樹常青」。一千多年前，青年數學家伽羅華說：「我不止一次地敢於提出我沒有把握的命題。」有了這句名言，筆者也就有了些許信心和膽量拋出一塊引玉之磚。

參考文獻

[1] 中國社會科學院語言研究所詞典編輯室 .現代漢語詞典[Z].北京：商務印書館，1999

[2] 淩繼堯，徐恒醇.藝術設計學[M].上海人民出版社，2000

[3] Philip Kotler，Gary Armstrong.市場營銷原理[M]. 趙平， 王霞，譯.北京：清華大學出版社，2003

[4] 丁長清.中國經濟關係史綱要[M].北京：科學出版社，2003

[5] 汪慶正.中國陶瓷史[M].北京：中國文物出版社，1996

[6] 尹定邦.設計學概論[M].長沙：湖南科學技術出版社，2002

[7] 尹定邦、陳汗青、邵宏.設計營銷管理[M]. 長沙：湖南科學技術出版社，2003

[8] 貝恩特·施密特.視覺與感受——營銷美學[M].張國華 譯.上海交通大學出版社，2001

[9] 王方良.產品設計的行為導向作用研究[C].2003 海峽兩岸工業設計研討會論文集，2003

[10] 陳友新.厚利多銷論[J].北京理工大學學報（社會科學版），2004（3）

[11] 武春友.價值工程[M].北京機械工業出版社，1992

[12] 劉鳳軍.體驗經濟時代的消費需求及營銷戰略〔 J 〕.中國工業經濟，2002（8）

[13] 〔漢〕劉向.說苑全譯〔 M 〕. 王瑛、王天海　譯.貴陽：貴州人民出版社，1992

[14] 于俊秋.體驗經濟時代的企業市場營銷探析[J].現代財經，

2004（5）

[15] 左鐵峰.論體驗經濟條件下的產品體驗設計〔J〕.裝飾，2004（10）

[16] 馬克思恩格斯全集（第49卷）[Z].北京人民出版社，1964

[17] 王培才.體驗營銷讓消費者體驗什麼[J]市場周刊，2004（9）

[18] 汪中求.細節決定成敗[M].北京：新華出版社，2004

[19] 國家環境保護總局.全國生態環境現狀調查報告[J].環境保護，2004（5）

[20] 劉嬌，洪河.中國環境污染狀況備忘錄〔J〕.生態經濟學，2004

[21] 中新網 2004-6-22

[22] 菲利普·科特勒.營銷管理 [M]. 第11版. 梅清豪 譯.上海人民出版社，2004

[23] 許佳.斯堪的納維亞設計美學形態初探[J].東南大學學報（哲學社會科學版），2004（6）

[24] 王方華.營銷管理[M].北京：機械工業出版社，2002

[25] 張勝旺.我國二元經濟結構狀況[J].中國供銷合作經濟，2001（10）

[26] 周旋.我國城鄉二元經濟結構的現狀及其改進[J].湖北財經高等專科學校學報，2004（5）

[27] 約瑟夫·沙米.聯合國人口司司長談世界人口的主要變化[DB/OL]. 王志理、高明靜，譯.中國人口資訊網，2004-09-21

[28] 2004 世界家庭峰會：四大趨勢影響全球家庭[DB/OL].新華網，2004-12-09

[29] 3.74 億個家庭組成中國大家庭 [DB/OL]. 中國人口

網.2005-01-10

[30] 王繼成.產品設計中的人機工程學[M].北京：化學工業出版社，2004

[31] 徐冠華.當代科技發展趨勢[J].中國資訊導報，2002（6）

[32] 莫惠新.90年不換芯「原子筆」要賣3650元[N].江蘇商報，2002-10-13

[33] 亨利‧阿塞爾.消費者行為和營銷策略[M]. 韓德昌，譯.北京：機械工業出版社，2000

[34] 薛玲，南佳.印章上「大頭像」，輕輕一敲印象深[N].揚子晚報，2003-04-06

[35] WILLIAM　J STEVENSON 生產與運作管理[M]. 張群，譯.北京：機械工業出版社，2000

[36] 張漪.「五種文化」帶你走進新視野[N].揚子晚報，2002-06-20

[37] 馬建敏.消費心理學[M].北京：中國商業出版社，2000

[38] 王佳.顧客購買行為分析法[J].企業改革與管理，2003（11）

[39] 文霞.別有情趣卡通鍾[N].揚子晚報，2004-06-12

[40] 周斌.兒童的消費心理特點與營銷策略[J].商業研究，2000（09）

[41] 小卉.童裝不要試衣間？[N].揚子晚報，2002-05-07

[42] 邁克爾‧波特.競爭戰略[M]. 陳小悅 譯.北京：華夏出版社，2002

[43] 陳榮秋、周水銀.生產運作管理的理論與實踐[M].北京：中國人民大學出版社，2002

[44] 周祖榮、吳瓊.大規模定制下的工業設計[J]. 江南大學學報（自然科學版），2003（10）

[45] 劉久富、沈春林，王寧生.面向大規模定制生產的產品設計[J].
機械設計與製造，2002（06）

[46] 李應春、程德通.實施大規模定制營銷，滿足個性化需求[J].
行 政 論 壇，2004（05）

[47] 王春鵬.綠色設計思潮對工業設計的影響與指導[J].湖北社會
科學，2004（6）

[48] 汪金山，葛慶.手機的市場細分要素研究——性別感性工學差
異化[J].桂林電子工業學院學報，2004（05）

[49] 張豔麗.美國富翁白手發家史[N].江蘇商報，2002-10-01

[50] 恩蓉輝.改變需求 蘋果 iPod 細分市場而非細分產品[DB/OL].
網易商學院，http：//biz.163.com，2005-04-28

[51] 陳望衡. 一種嶄新的農業理念——農業美學[J].湖南社會科
學，2004（3）

[52] 耿振淞.中國整治水產品藥物殘留，積極應對氯黴素風波[N].
揚子晚報，2002-08-22

[53] 齊海山等.農產品出口費心思，荷蘭豆上貼照片[N].揚子晚
報，2002-08-22

[54] 李美萍.全球最大的柑橘供應商：新奇士[J].農產品市場周
刊，2003（17）

[55] 蔣和平、何忠偉.生態旅遊農業開發模式的研究——珠海生態
農業科技園區開發實證分析[J].古今農業，2004（3）

[56] 劉麗文.服務運營管理[M].北京：清華大學出版社，2004.

[57] G Lynn Shostack.Design services that deliver[J].Harvard
Business Review，vol.62，no.1，1984

[58] James L heskett.Lesons in the service secter[J].Harvard

Business Review，vol.65，no2，1987

[59] 李忠東.經營有「道」[N]揚子晚報，2003-12-22

[60] 餘曉寶.氛圍設計的藝術學研究[D]. [博士學位論文].南京：東南大學人文學院，2004

[61] 韶華.把細節做到偉大[N].揚子晚報，2004-04-13

[62] 王夫之.薑齋詩話[M].上海古籍出版社，1978.8

[63] 鄒益民，戴維奇.西方精品小飯店的成功啟示[J].商業研究，2003（05）：157-160

[64] Richard Metters.服務運營管理[M]. 金馬 譯.北京：清華大學出版社，2004

[65] 讓現代人發泄情感，卡迪萊克酒吧的迎客新招[N].民營經濟報，2005-03-03

[66] 賈英.我國工業旅遊產品開發初探[J].東南大學學報（哲學社會科學版），2004 增刊

[67] 激發購買驅動力，滲透營銷造就哈根達斯「病毒」[DB/OL].網易商業報道，http：//biz.163.com，2004-12-24

[68] 南方.將親人骨灰煉成鑽石[N].江蘇商報，2003-11-23

[69] [美]丹尼爾·貝爾.後工業社會的來臨[M].北京：商務印書館，1985

[70] 邁克爾.波特 著，陳小悅 譯.競爭優勢[M].北京：華夏出版社，2002

[71] 葉郎.中國美學史大綱[M].上海人民出版社，2002

[72] 朱光潛.西方美學史[M].北京：人民文學出版社，2002

[73] 甘華平.新產品開發[M].北京：中國國際廣播出版社，2002

[74] 亨利·阿塞爾.消費者行為和營銷策略[M].北京：機械工業出

版社，2001

[75] 葉朗.現代美學體系[M].北京大學出版社，2002

[76] 傅家驥.技術創新學[M].北京：清華大學出版社，1998

[77] 菲利·科特勒.營銷學導論[M].北京：華夏出版社，1999

[78] 萬後芬、彭星閭.營銷管理學[M].北京：中國統計出版社，2002

[79] 何曉佑、謝雲峰.人性化設計[M].南京：江蘇美術出版社，2001

[80] 陳憲.營銷案例[M].上海大學出版社，2001

[81] Fred R David.Strategic management：Concepts and cases[M]. 北京：清華大學出版社 ，2001

[82] 曹其敏.戲劇美學[M].北京人民出版社，1991

[83] 羅輝.實用產品設計經濟分析[M].北京機械工業出版社，1994

[84] 胡正祥.中國產品人性設計[M].廣州出版社，1994

[85] 李樂山.工業設計思想基礎[M].北京：中國建築工業出版社，2001

[86] 何人可.工業設計史[M].北京理工大學出版社，1991

[87] 柳冠中.設計文化論[M].哈爾濱：黑龍江科學技術出版社，1995

[88] 李亦文.產品設計原理[M].北京：化學工業出版社，2003

[89] Raymond Turner. Design and Business：Who Calls the Shots?[J].Design Management Journal， Vol.11，No.4，Fall 2000

[90] Noel Mark Noël. Establishing Strategic Objectives：Measurement and Testing in Product Quality and Design[J]. Design Management Journal，Vol. 11， No. 4， Fall 2000

[91] 馬克思.1844 年經濟學-哲學手稿[M].北京：人民出版社，1985

[92] [法]馬克・第亞尼.非物質社會——後工業世界的設計、文化
 與技術[M].騰守堯譯，成都：四川人民出版社，1998

[93] 金登才.戲劇本質論[M].北京：中國戲劇出版社，1989

[94] [美] 卡爾・T 猶裏齊，斯蒂芬・D 埃平格. 產品設計與開發
 [M].大連：東北財經大學出版社，2001

[95] 陸思齊.新產品開發成功之道[M]上海科學技術出版社，1994

[96] 李純波.價值工程新論[M].北京經濟學院出版社，1991

[97] 中央工藝美術學院學術委員會 編. 裝飾藝術文萃[M].北京
 工藝美術出版社， 1991

[98] 黃良輔、段祥根.工業設計[M].北京：中國輕工業出版社，1996

[99] 單鳳儒.商業心理學[M].北京：中國商業出版社，1998

[100] 羅筠筠.審美應用學[M].北京：社會科學文獻出版社，1998

[101] 韋菁.營銷前源[M].北京：經濟管理出版社，2000

[102] [美] 戈登・福克塞爾， 羅納德・戈德史密斯， 斯蒂芬・布
 朗 .市場營銷中的消費心理學[M].裴利芳,何潤宇 譯,北京：
 機械工業出版社，2001

[103] 陳惠雄.人本經濟學原理[M].上海財經大學出版社，1999

[104] 高豐.中國器物藝術論[M].太原：山西教育出版社，2001

[105] 彭林.文物精品與文化中國[M].北京：清華大學出版社，2002

[106] 王方良.產品的意義闡釋及語意構建[D].[博士學位論文].南
 京：東南大學人文學院，2004

後 記

在我讀博士伊始、三年前的教師節那天，一個小天使——我的女兒呱呱墜地，她是上天恩賜給我的最美好的禮物，因為她，我確定了博士學位論文的選題方向：正是在嬰兒用品的使用過程中，我感受到藝術設計給生活帶來的實用與美好，也痛感我國某些產品設計的明顯缺陷——無視消費者的需求，是我的小天使吸引著我以藝術設計與市場營銷的結合作為研究的方向。

三年來，利用工作之便，我搜集了大量資料，家、圖書館、學報編輯部三點一線的生活雖然單調卻不乏有趣。幸運的是，在導師凌繼堯教授的精心指導下，這篇論文終於定稿了。望著這近三年得來的成果，不由感歎這一字一句不知凝結著導師的多少心血！從題目、篇章結構到每一段文字和標點，導師都高屋建瓴地點撥，細緻入微地斟酌，這不僅讓我感受到導師治學的嚴謹，更讓我品味到苦盡甜來的快樂。對導師的諄諄教誨和誨人不倦，僅用一個謝字無法表達我深深的敬意。

本書在創作過程中，得到了我的領導、東南大學學報編輯部主編徐子方教授的大力支持，是他的鼓勵和幫助使我在做好本職工作的同時能夠潛心治學。同時，與同窗博士生薛揚、田兆耀、餘曉寶、王方良、劉子川、汪軍、陳曉娟、李成明、王美豔、趙慧寧等的交流使我受益頗多，其中被譽為

187

藝術中心「金童玉女」的王方良、餘曉寶的博士學位論文的部分研究成果充實了我的論文，在此表示深深的謝意。三年來，主要是妻子承擔了撫育女兒的重任，個中滋味也許只有過來人才知道。導師和領導對我的關懷，同學們給我的幫助，妻子對我的支援，還有女兒那純真而又充滿期盼的目光，將激勵著我在今後的工作中不斷地進取、不停地奮鬥。

國家圖書館出版品預行編目

美物之道：營銷學視角中的藝術設計研究/盧虎著.--一版
臺北市 ： 秀威資訊科技, 2005 [民 94]
面 ； 公分. -- 參考書目：面
ISBN 978-986-7080-05-9（平裝）
1. 工商美學-設計
2. 市場學

964　　　　　　　　　　　　95000279

美學藝術類　AH0011

美物之道

作　　者 / 盧虎
發 行 人 / 宋政坤
執行編輯 / 李坤城
圖文排版 / 郭雅雯
封面設計 / 羅季芬
數位轉譯 / 徐真玉　沈裕閔
圖書銷售 / 林怡君
網路服務 / 徐國晉
出版印製 / 秀威資訊科技股份有限公司
　　　　　台北市內湖區瑞光路 583 巷 25 號 1 樓
　　　　　電話：02-2657-9211　　　傳真：02-2657-9106
　　　　　E-mail：service@showwe.com.tw
經 銷 商 / 紅螞蟻圖書有限公司
　　　　　台北市內湖區舊宗路二段 121 巷 28、32 號 4 樓
　　　　　電話：02-2795-3656　　　傳真：02-2795-4100
　　　　　http://www.e-redant.com

2006 年 7 月 BOD 再刷
定價：220 元

讀　者　回　函　卡

感謝您購買本書，為提升服務品質，煩請填寫以下問卷，收到您的寶貴意見後，我們會仔細收藏記錄並回贈紀念品，謝謝！

1.您購買的書名：_____

2.您從何得知本書的消息？

　　□網路書店　　□部落格　　□資料庫搜尋　　□書訊　　□電子報　　□書店

　　□平面媒體　　□ 朋友推薦　　□網站推薦　□其他_____

3.您對本書的評價：(請填代號　1.非常滿意 2.滿意 3.尚可 4.再改進)

　　封面設計____　　版面編排____　　內容____　　文/譯筆____　　價格____

4.讀完書後您覺得：

　　□很有收獲　　□有收獲　　□收獲不多　　□沒收獲

5.您會推薦本書給朋友嗎？

　　□會　　□不會，為什麼？_____

6.其他寶貴的意見：_____

讀者基本資料

姓名：_____　年齡：_____　性別：□女 □男

聯絡電話：_____　E-mail：_____

地址：_____

學歷：□高中(含)以下　　□高中　　□專科學校　　□大學

　　　□研究所(含)以上　□其他_____

職業：□製造業 □金融業 □資訊業 □軍警 □傳播業 □自由業

　　　□服務業 □公務員 □教職　　□學生 □其他_____

--

秀威與 BOD

BOD（Books On Demand）是數位出版的大趨勢，秀威資訊率先運用 POD 數位印刷設備來生產書籍，並提供作者全程數位出版服務，致使書籍產銷零庫存，知識傳承不絕版，目前已開闢以下書系：

一、BOD 學術著作—專業論述的閱讀延伸
二、BOD 個人著作—分享生命的心路歷程
三、BOD 旅遊著作—個人深度旅遊文學創作
四、BOD 大陸學者—大陸專業學者學術出版
五、POD 獨家經銷—數位產製的代發行書籍

BOD 秀威網路書店：www.showwe.com.tw
政府出版品網路書店：www.govbooks.com.tw

永不絕版的故事・自己寫・永不休止的音符・自己唱